一品堂 书法系列丛书·历代书法名帖临本

U0124563

颜真卿

真卿

颜 勤 礼 碑

楷书名帖临本

广西美术出版社

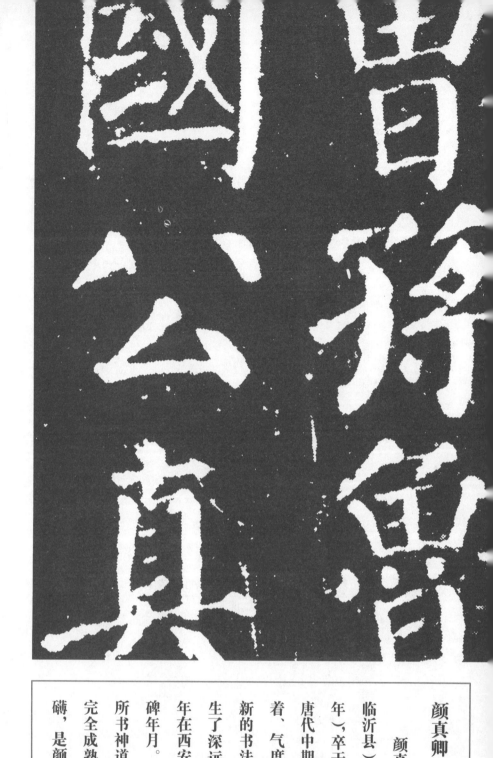

颜真卿

颜真卿，字清臣，琅琊临沂（今山东省临沂县）人。生于唐景龙三年（公元七〇九年），卒于唐贞元元年（公元七八五年），是唐代中期杰出的书法家。其书法笔力健劲沉着、气度开朗、风格雄伟沉厚，开拓了一个新的书法境界，对其后来的书艺术的发展产生了深远的影响。《颜勤礼碑》于一九二二年在西安出土，因左侧铭文已被磨去而无立碑年月。此碑是颜真卿晚年为其祖父颜勤礼所书神道碑，此时颜真卿的书法艺术已进入完全成熟时期。碑文用笔苍劲有力、气势磅礴，是颜真卿书作中的代表之作。

©书法名帖编写组 2015

图书在版编目（CIP）数据

颜真卿《颜勤礼碑》楷书名帖临本/书法名帖编写组编. —南宁：
广西美术出版社，2015.7
　（历代书法名帖临本）
　ISBN 978-7-5494-1355-3

　Ⅰ. ①颜… Ⅱ. ①书… Ⅲ. ①楷书—碑帖—中国—唐代Ⅳ.
①J292.24

　中国版本图书馆 CIP 数据核字（2015）第 148149 号

yan zhenqing yan qin li bei kaishu mingtie linben

颜真卿《颜勤礼碑》楷书名帖临本

书法名帖编写组
出版发行：广西美术出版社
　　　　（南宁市望园路 9 号　　邮编　530023）
出 版 人：蓝小星
终　　审：姚震西
责任编辑：白　桦　于　光
印　　刷：南宁市明华印刷有限责任公司
开　　本：889mm×1194mm　　1/16
印　　张：8.5
版　　次：2015 年 11 月第 1 版
印　　次：2015 年 11 月第 1 次印刷
书　　号：ISBN 978-7-5494-1355-3/J・2353
定　　价：29.00 元/册

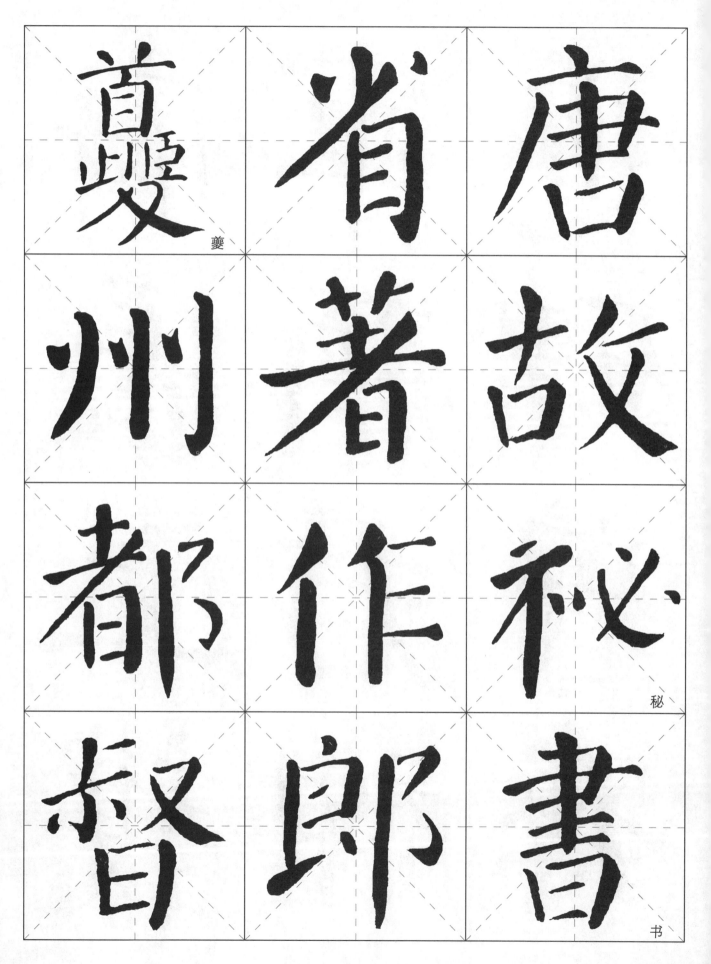

夒　省　唐

州　著　故

都　作　秘

督　郎　書

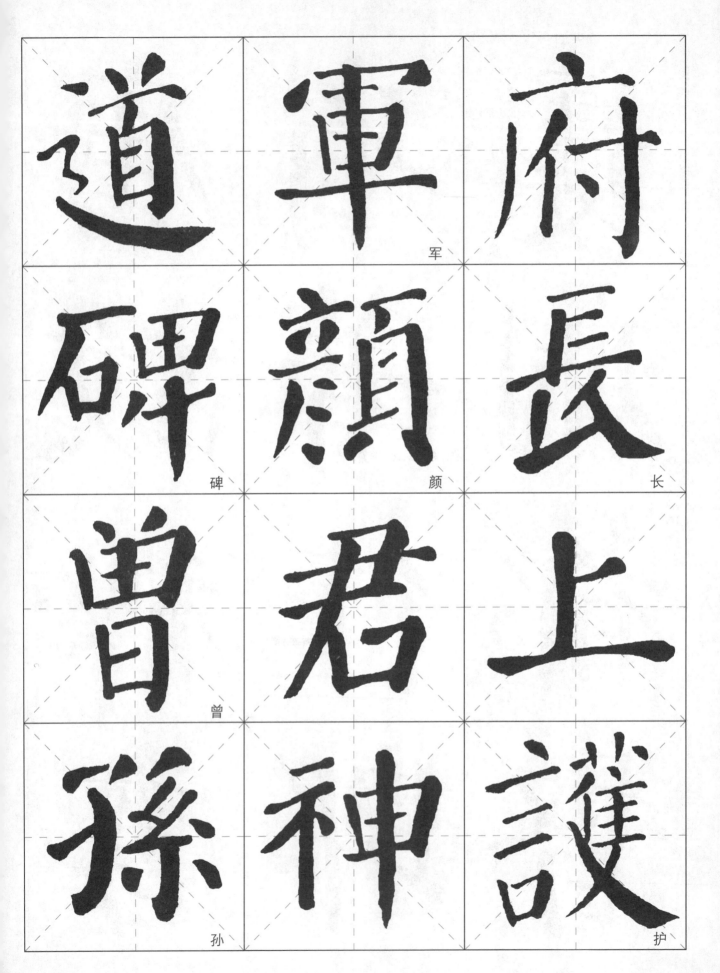

道　軍　府

碑　顏　長

曾　君　上

孫　神　護

2

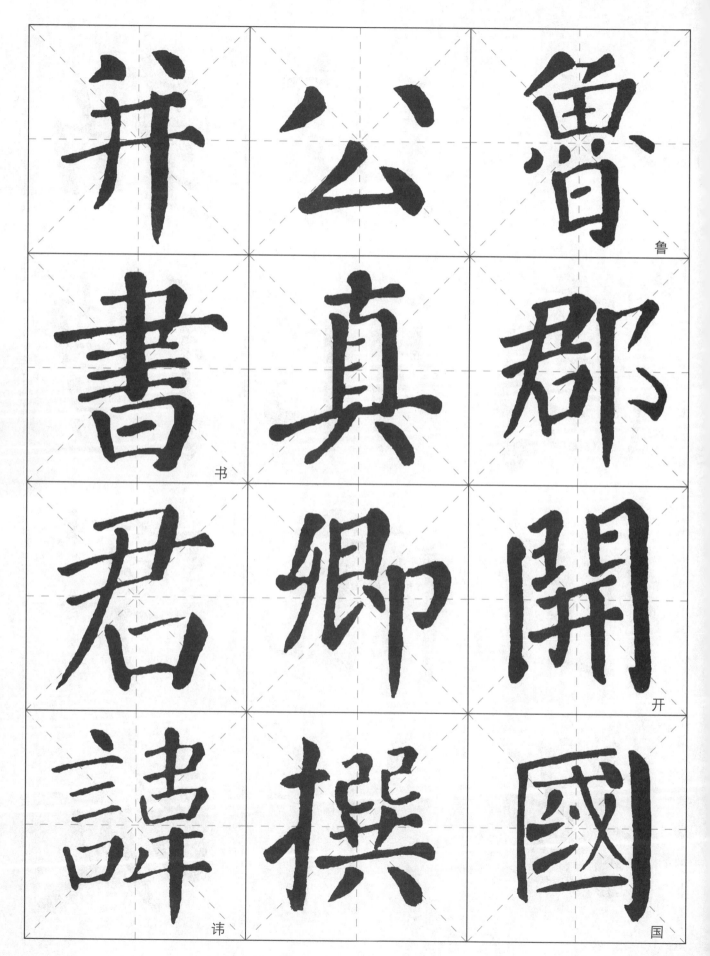

并 公 魯

書 真 郡

君 鄉 開

諱 撰 國

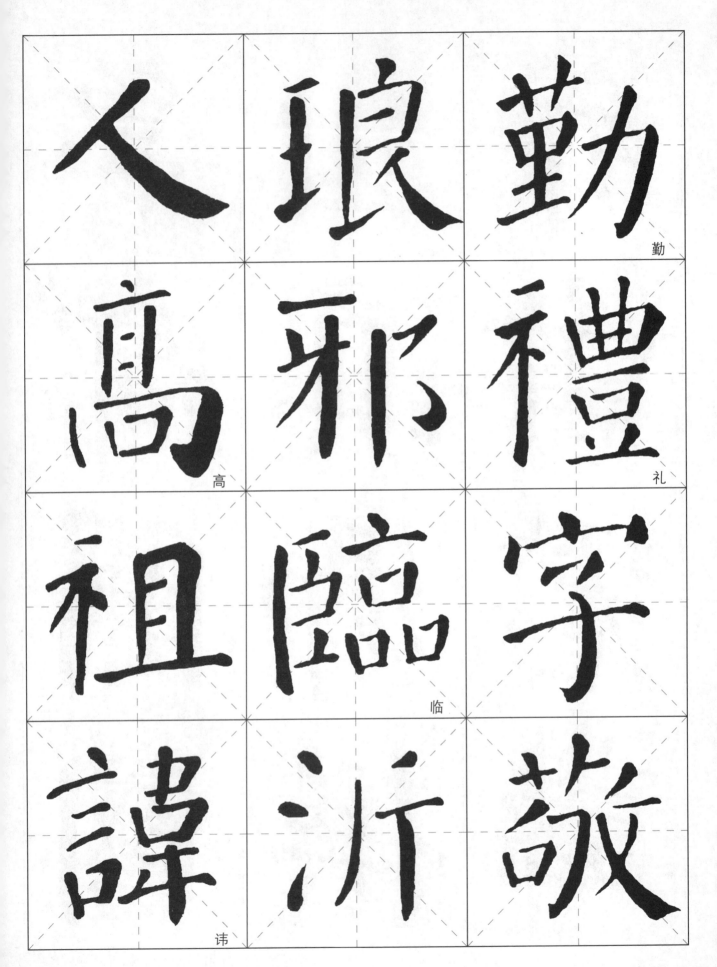

人 琅 勤
高 邪 禮
祖 臨 字
諱 沂 敬

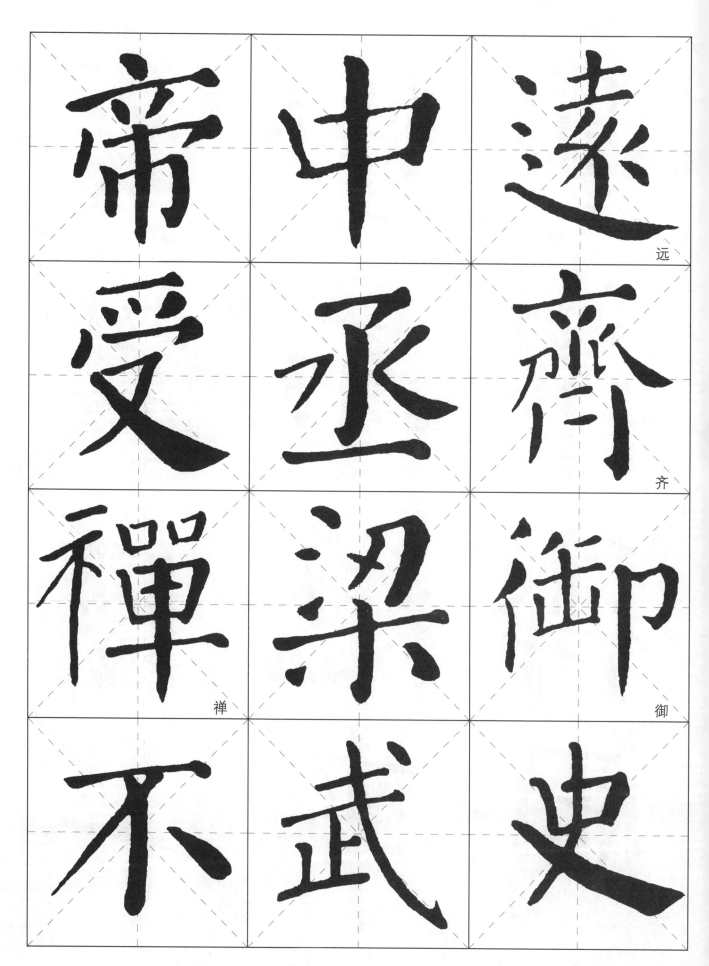

帝　中　遠
远

受　丞　齊
齐

禪　梁　御
禅　　　御

不　武　史

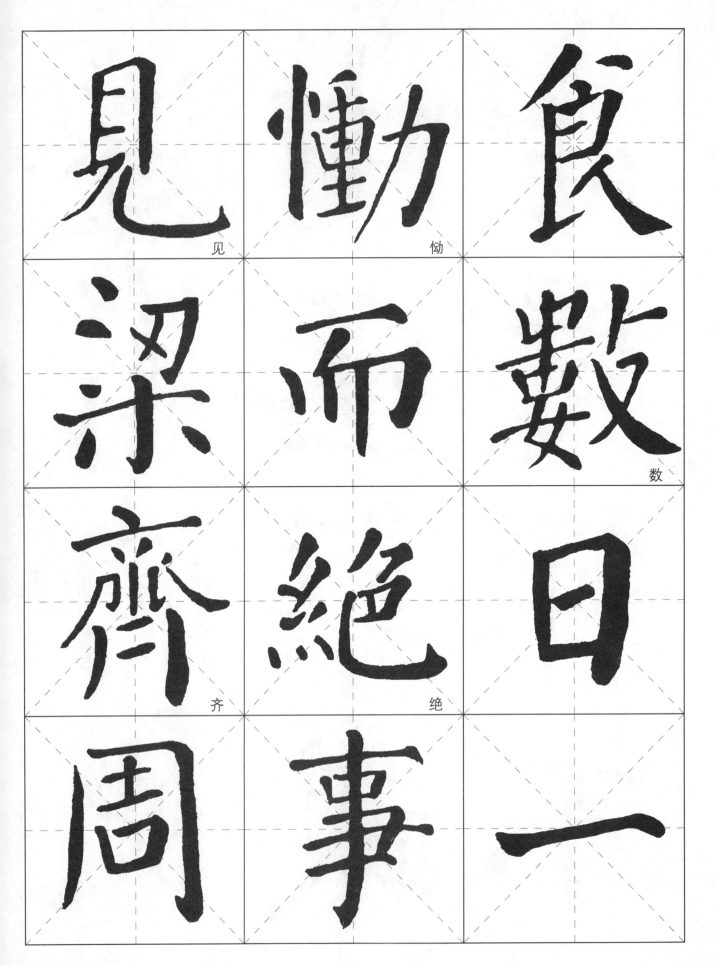

見 _见
慟 _恸
食

梁
而
數 _数

齊 _齐
絕 _绝
日

周
事
一

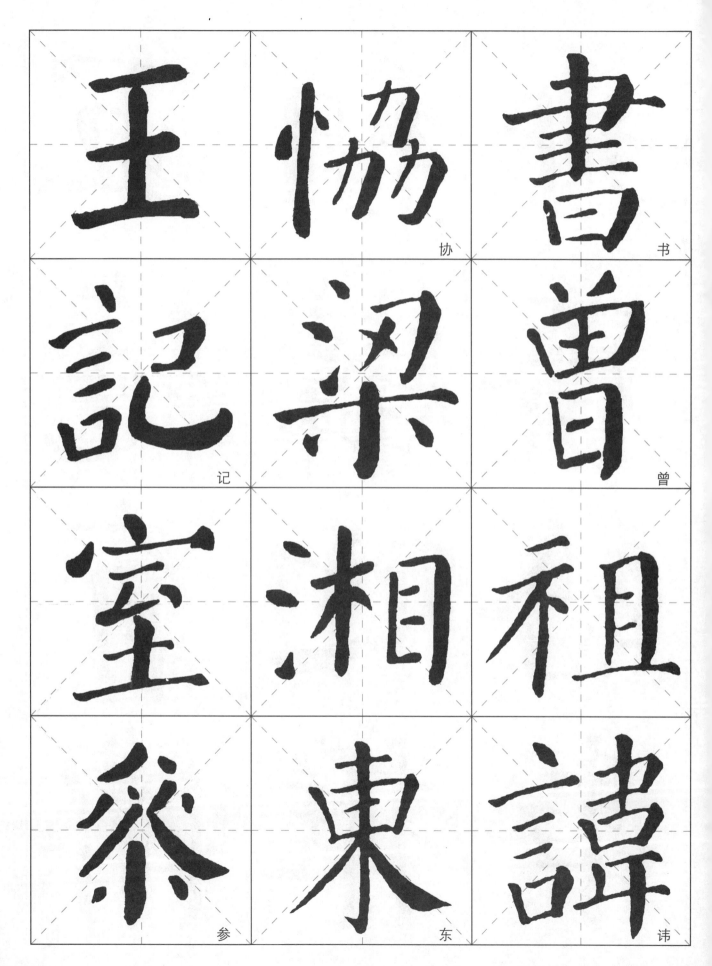

王　恊　書
記　梁　曽
室　湘　租
衆　東　諱

北祖軍

齊諱苑

給之有

事推傳

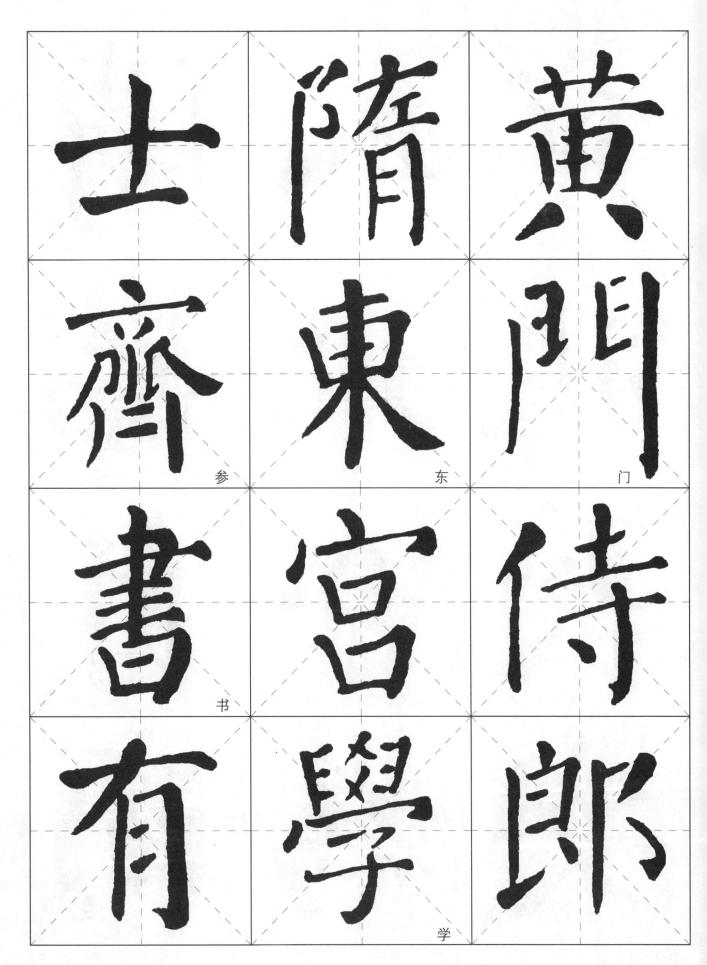

黃　隋　士
門　東　齊
侍　宮　書
郎　學　有

京 入 傅

兆 北 始

長 今 自

安 為 南

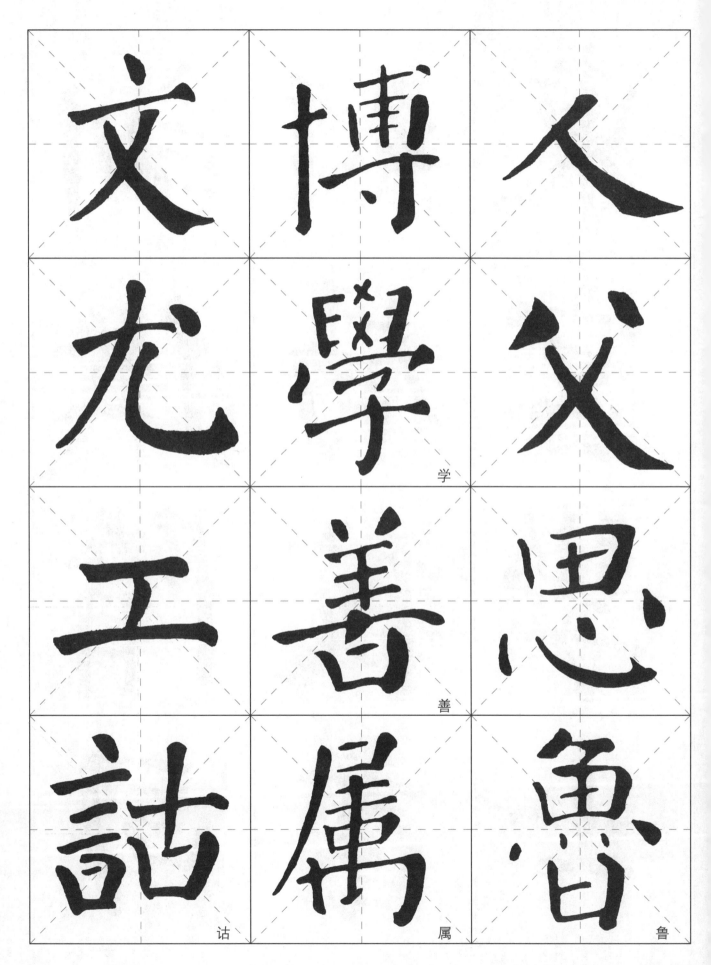

文　博　人

尤　學　父

工　善　思

詁　屬　魯

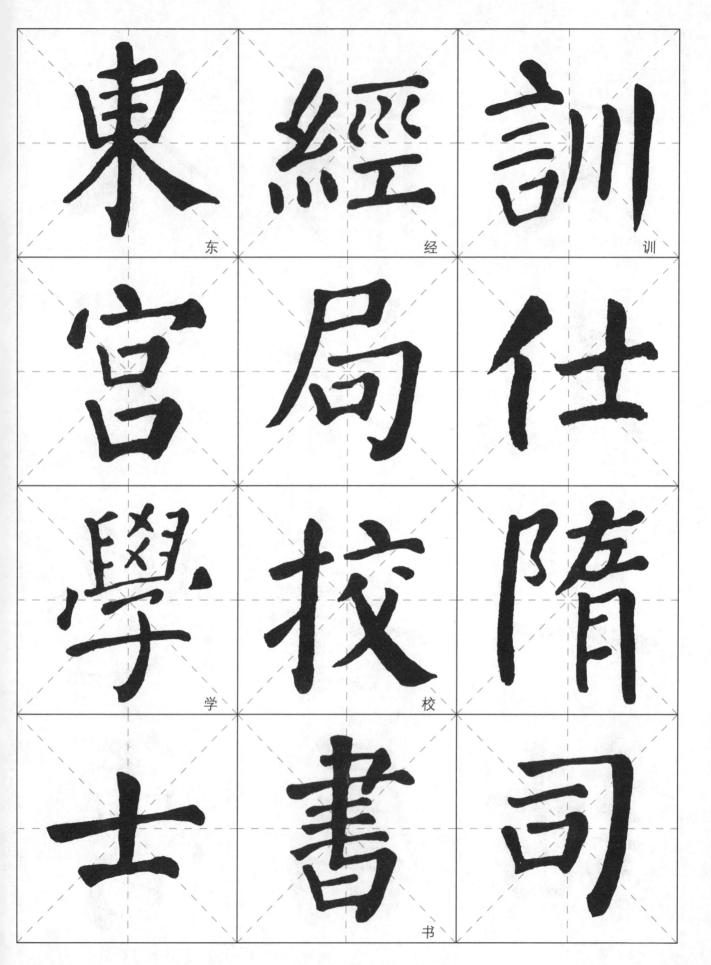

東 经
经
训

宫 局 仕

学 校 隋

士 书 司

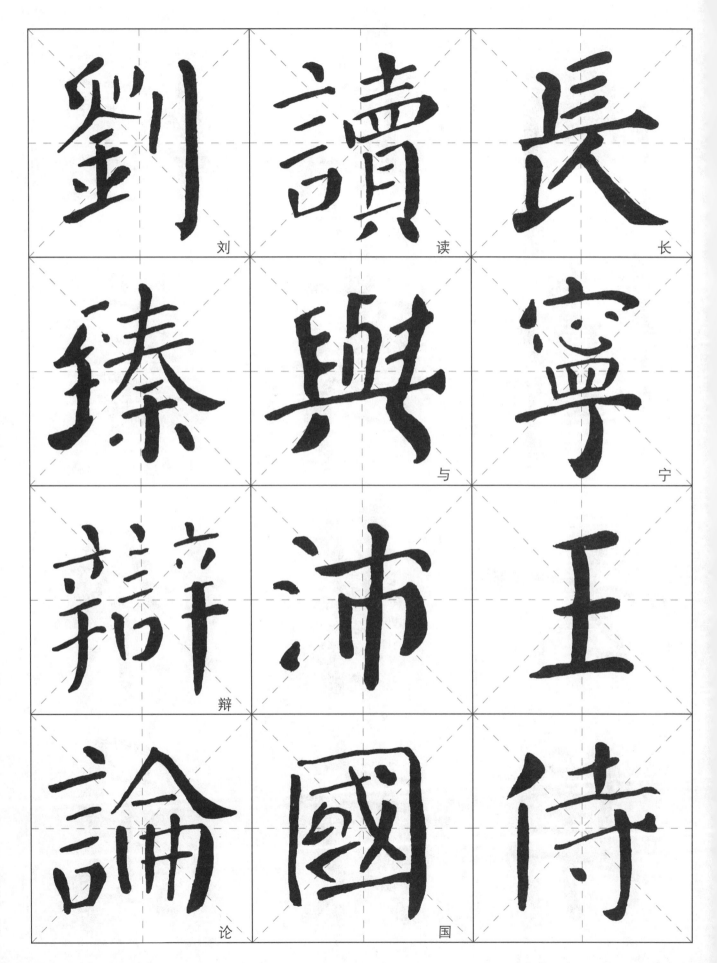

劉 讀 長
刘 读 长

臻 與 寧
与 宁

辯 沛 王
辩

論 國 侍
论 国

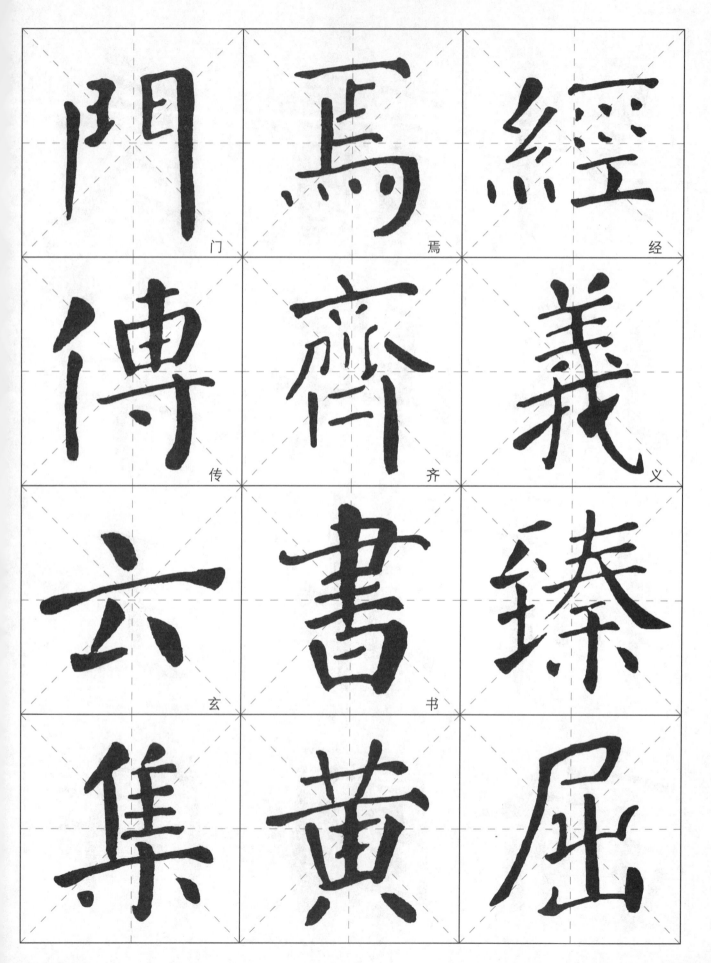

門　門

焉　焉

經　经

傳　传

齊　齐

義　义

玄　玄

書　书

臻

集

黃　黄

屈

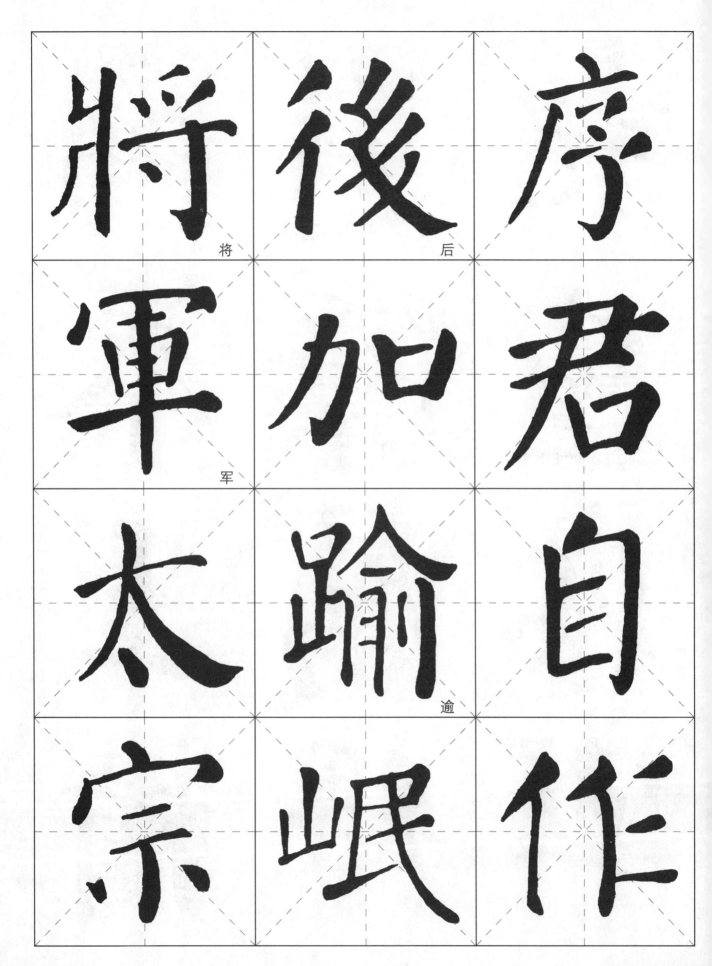

将
军
太
宗

后
加
踰
岷

序
君
自
作

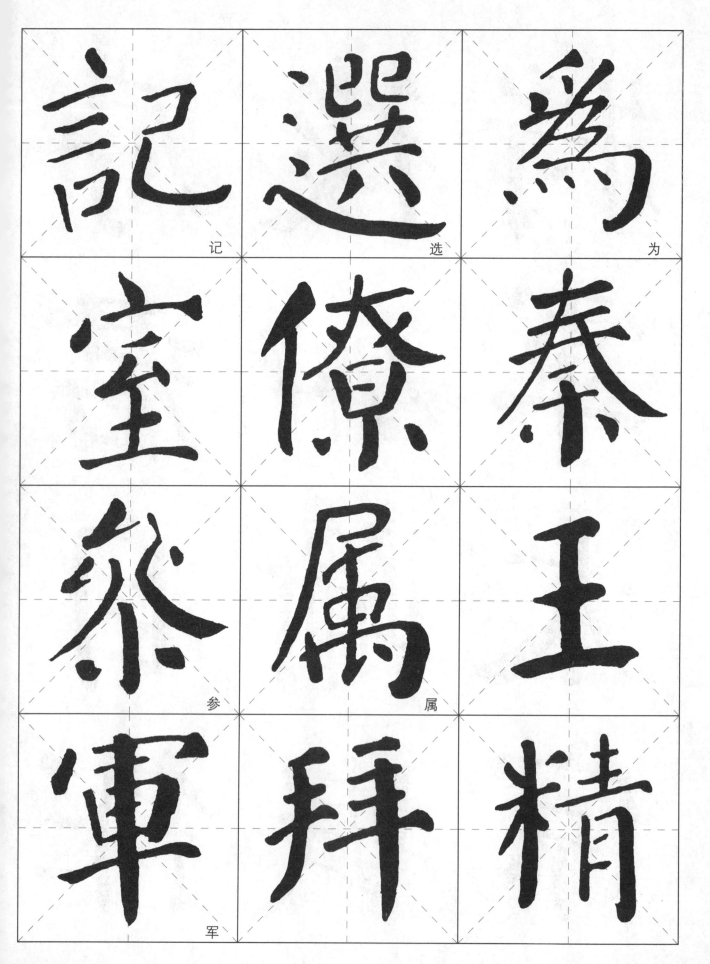

記 记

選 选

爲 为

室

僚

秦

叅 参

屬 属

王

軍 军

拜

精

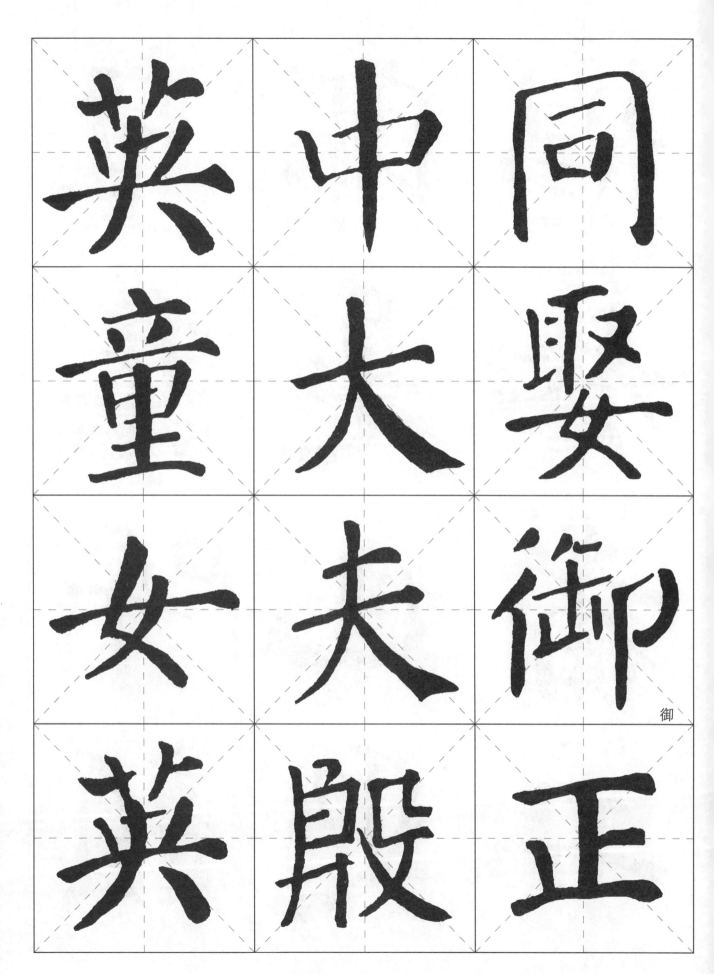

英 中 同

童 大 娶

女 夫 御御

英 殷 正

童集呼顔

郎是也更

唱和者二

初 大 十

君 雅 餘 _余

在 傳 _传 首

隋 云 溫

與 宮 雅

彥 弟 俱

博 懿 仕

同 楚 東

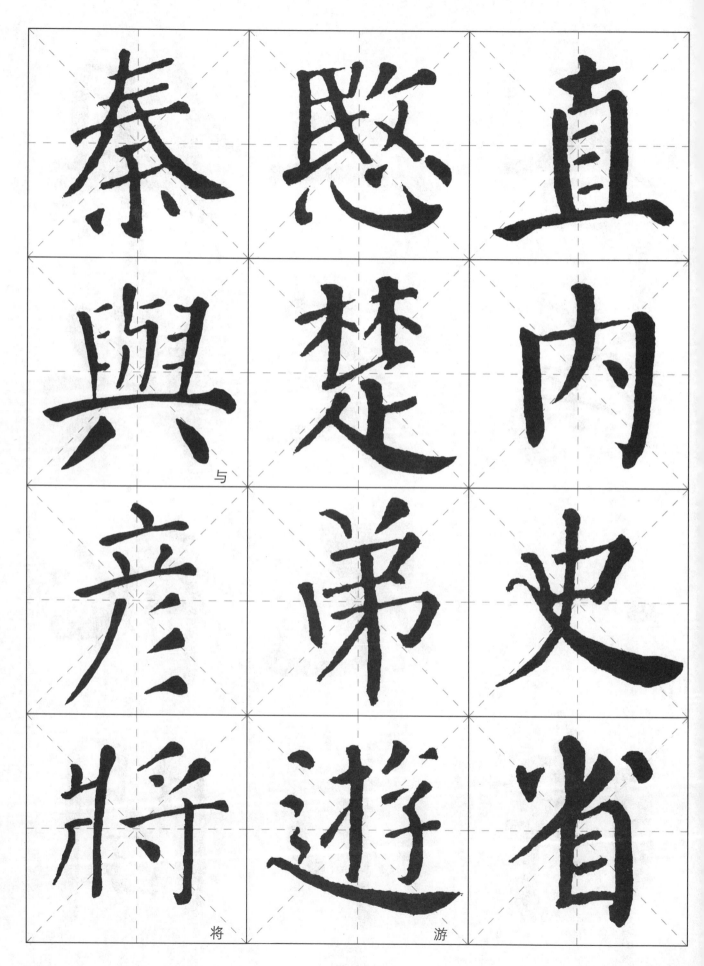

秦　愍　直

與　楚　内

彥　弟　史

將　遊　省

各二俱

為家典

一兄祕

時弟閣

氏時侍

為學之

優業選

其顏少

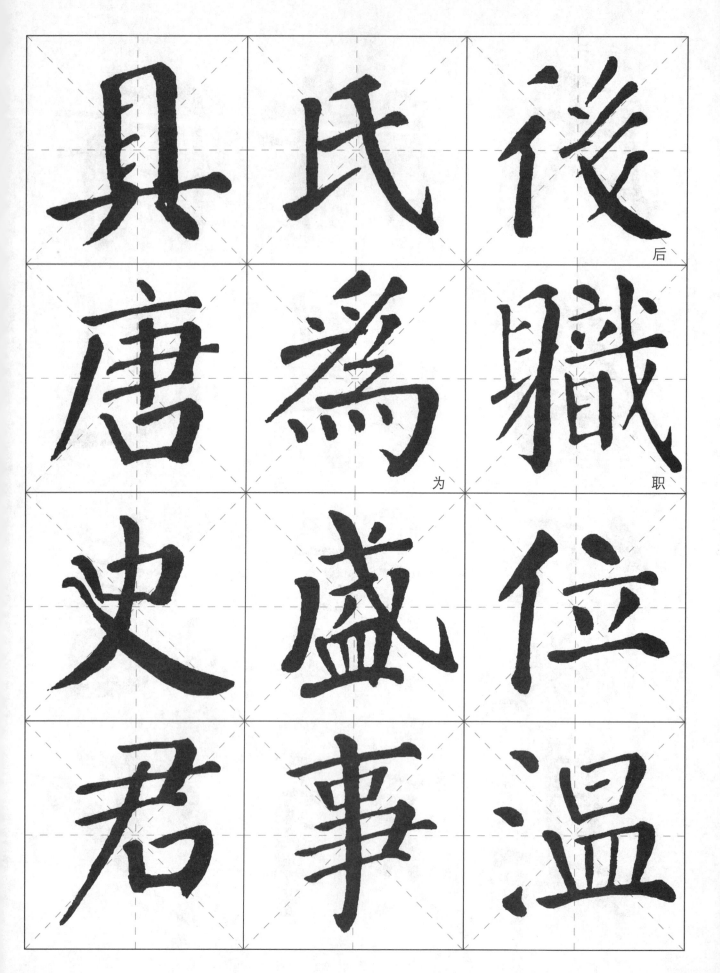

貝氏後

唐爲職

史盛位

君事溫

工 識 幼
於 量 而
篆 弘 朗
籀 遠 暗

多司尤

所經訓

刊史祕

定籍閣

太宗平京

十一月從

義寧元秊

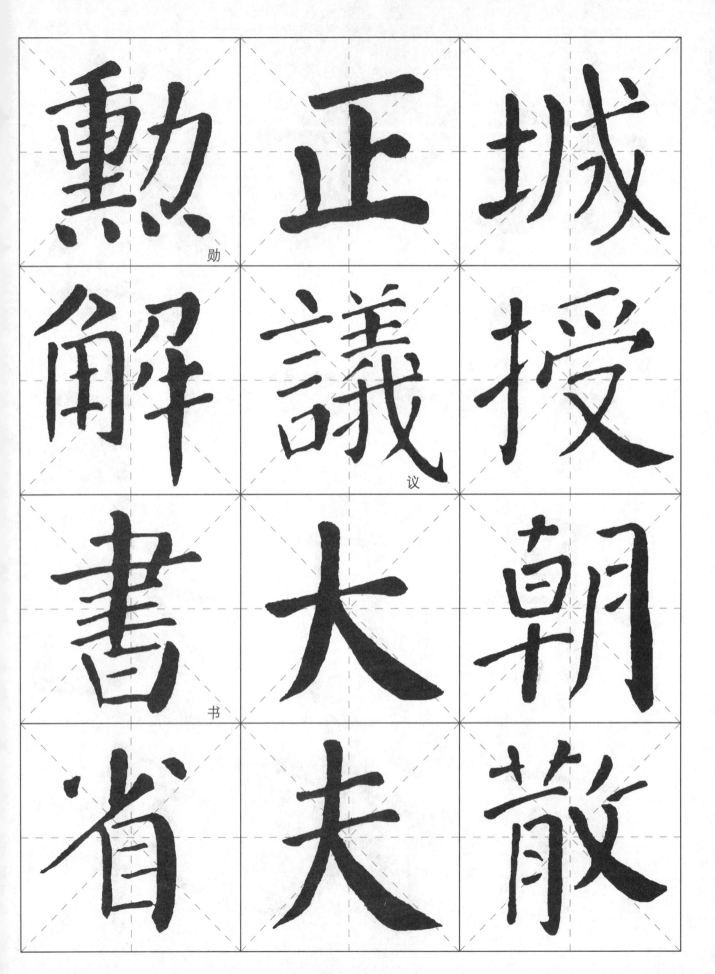

勳　正　城

解　議　授

書　大　朝

省　夫　散

領德校

右授郎

府右武

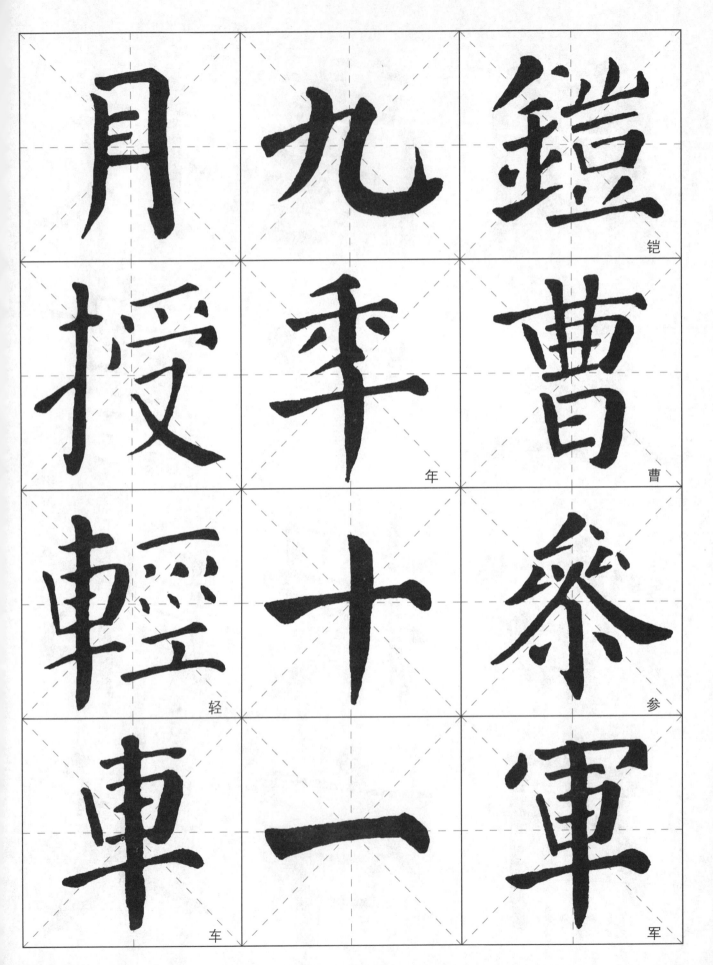

月

九

鎧 铠

授

秊 年

曹 曹

輕 轻

十

參 参

車 车

一

軍 军

觀	祕	都
三	書	尉
季	省	燕
月	貞	直

观　书　贞　兼

31

秊 縈 燕

七 軍 行

月 事 雍

授 六 州

著作佐郎

七年六月

授詹事主

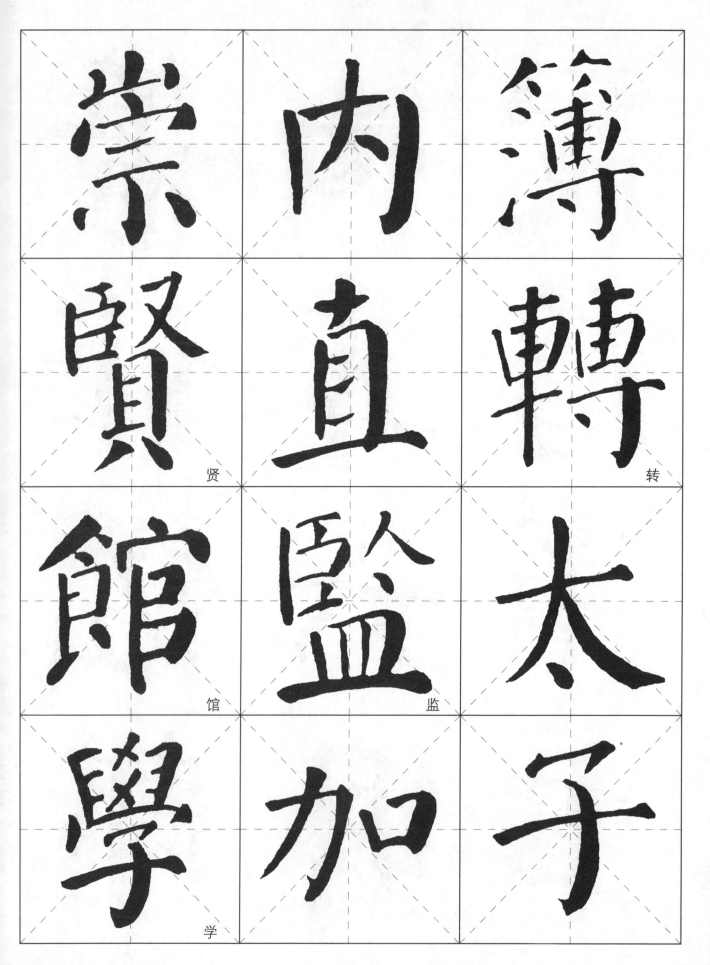

崇 内 簿

賢 直 轉

館 監 太

學 加 子

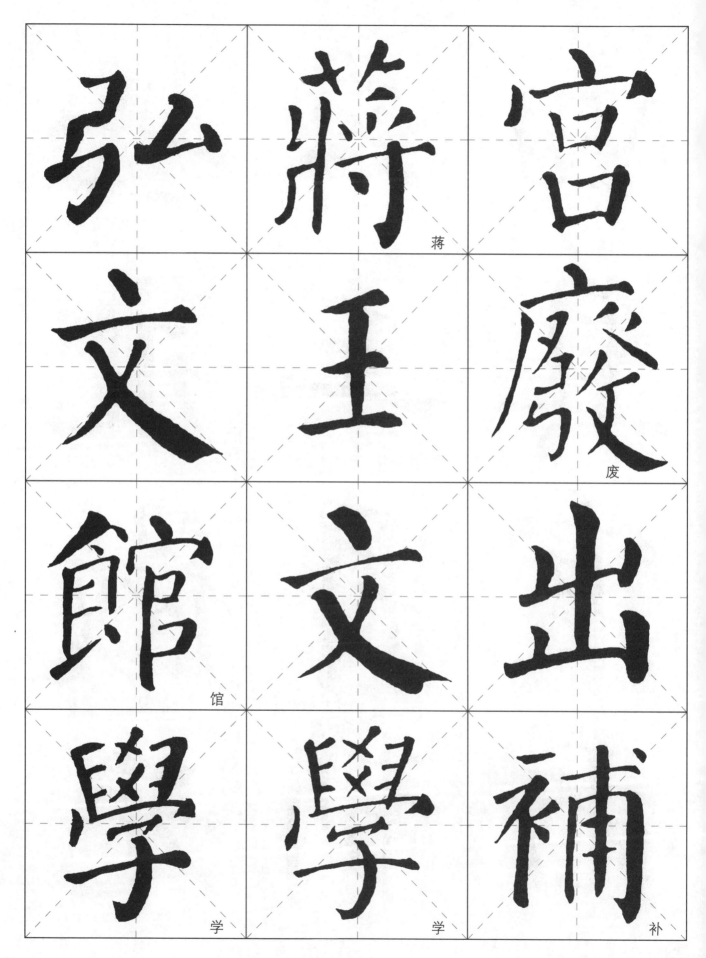

弘 文 學　蔣 王 文 學　宮 廢 出 補

蔣
廢
馆
学　学　补

曰 秊 士
具 三 永
官 月 徽
君 制 元

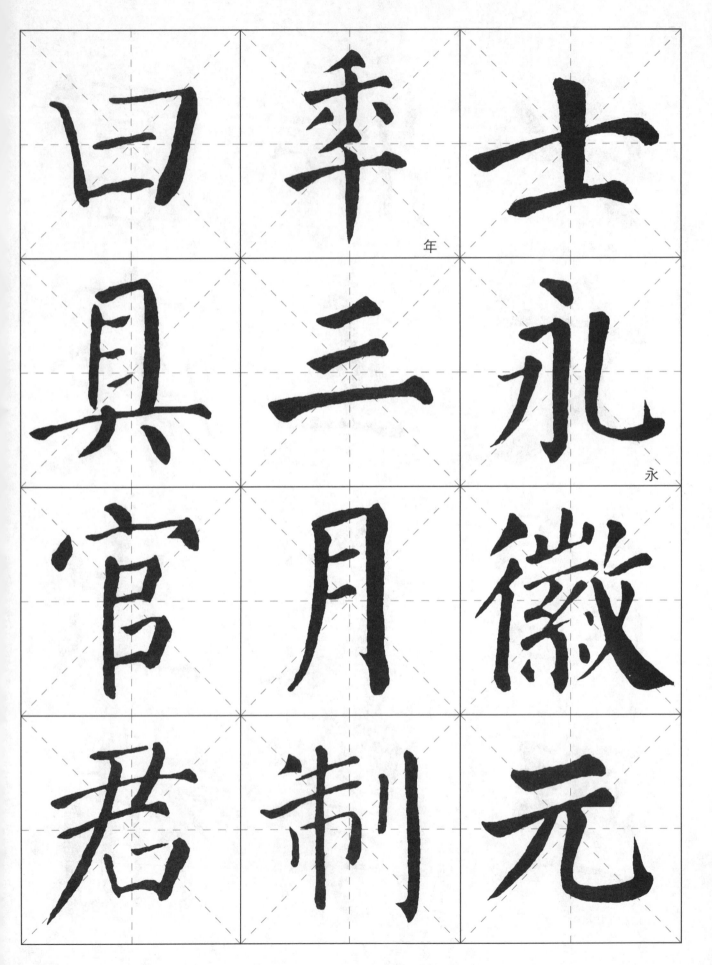

年

永

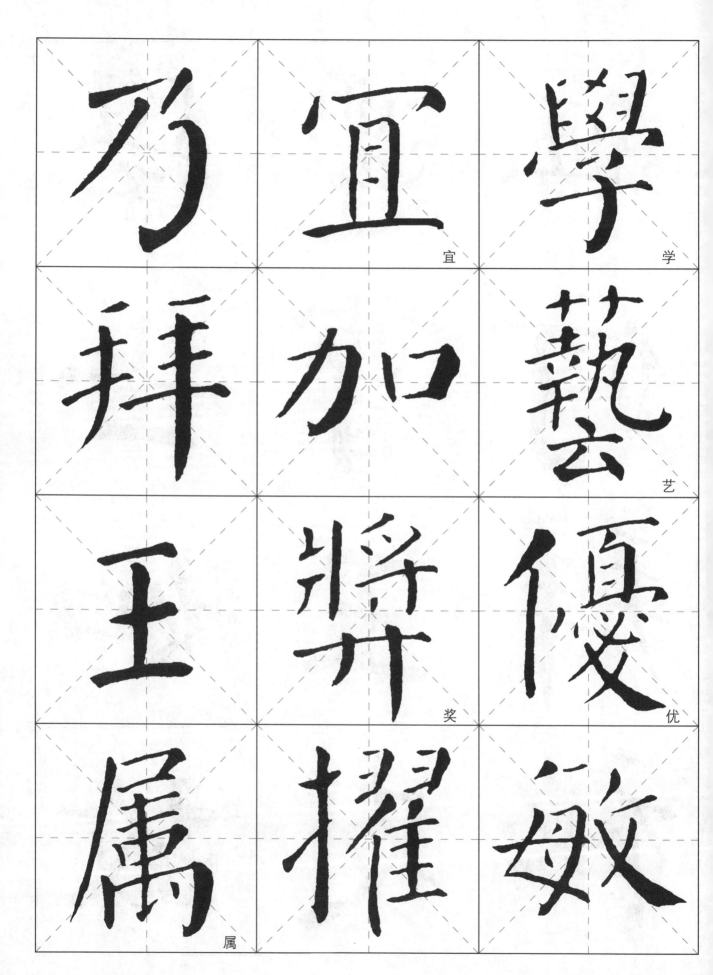

乃

宜

學

拜

加

藝

王

獎

優

屬

擢

敏

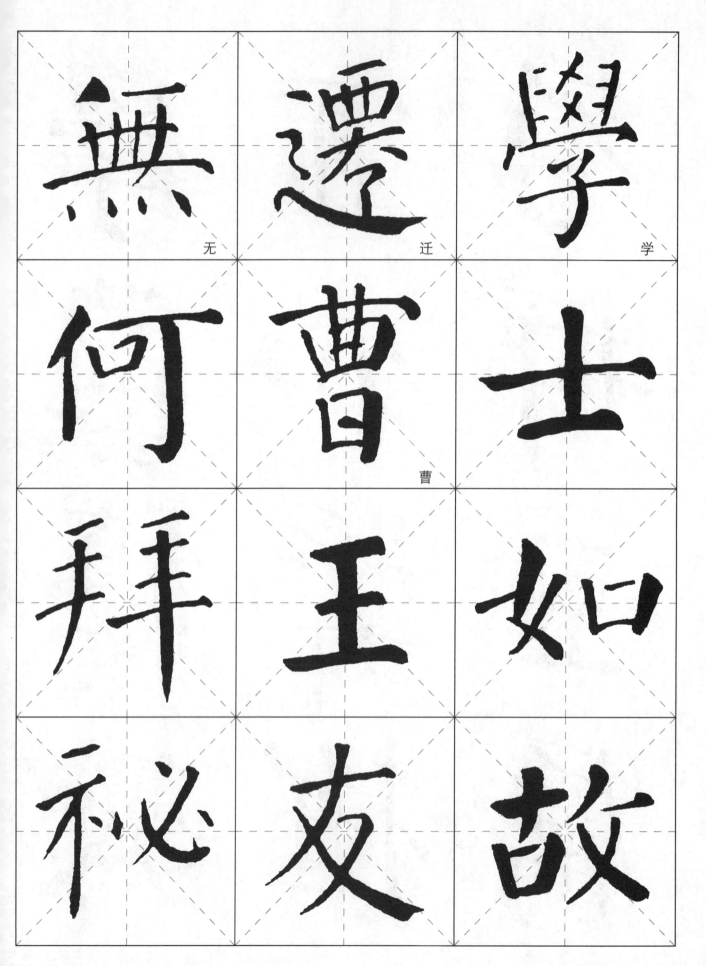

無 遷 學

何 曹 士

拜 王 如

祕 友 故

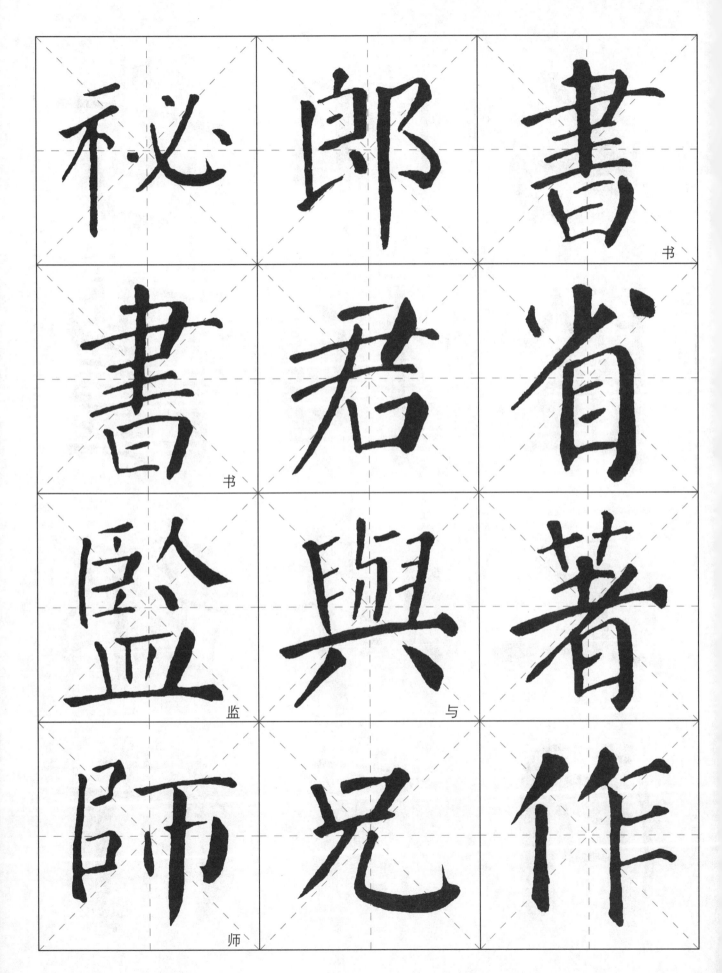

秘 郎 書

書 君 省

監 與 著

師 兄 作

名 郎 古

監 相 禮 礼

上 時 时 部

同 齊 齐 侍

士 弘 時_时

禮_礼 文 為_为

部 館_馆 崇

為_为 學_学 賢_贤

天冊府學

士弟太子

通事舍人

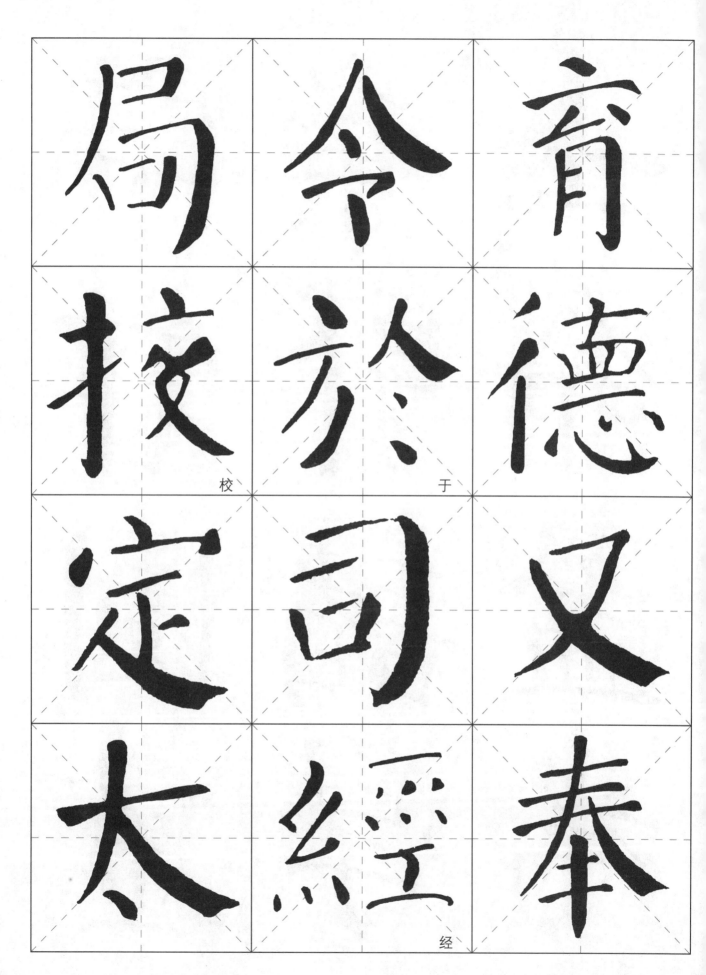

局 今 育

校 於 德

定 司 又

太 經 奉

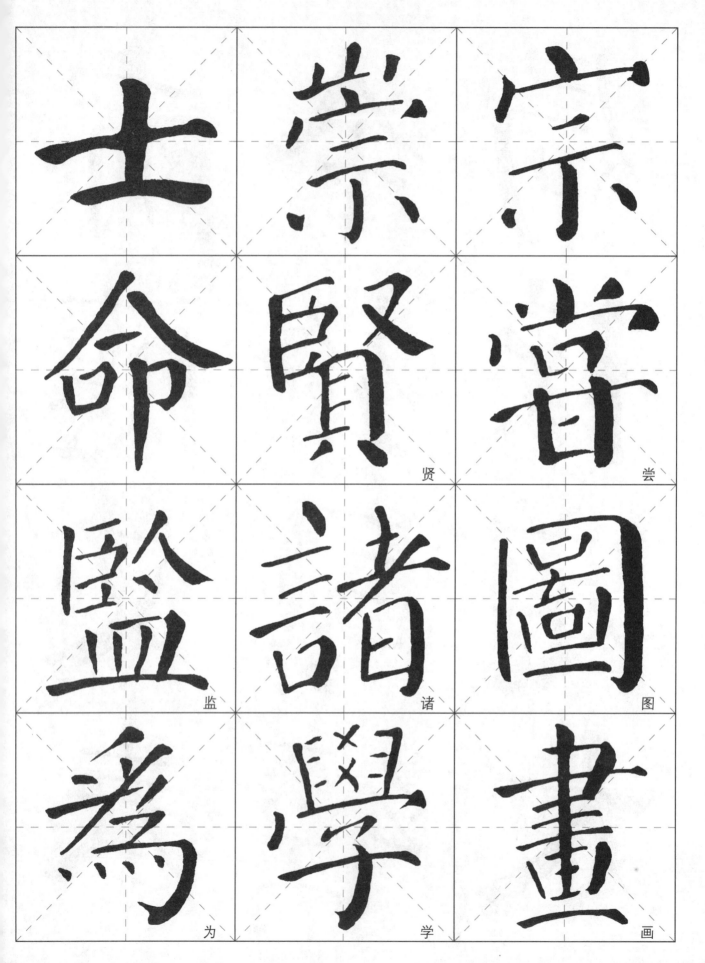

土 宗

崇 當

命 賢 嘗

監 諸 圖

為 學 畫

44

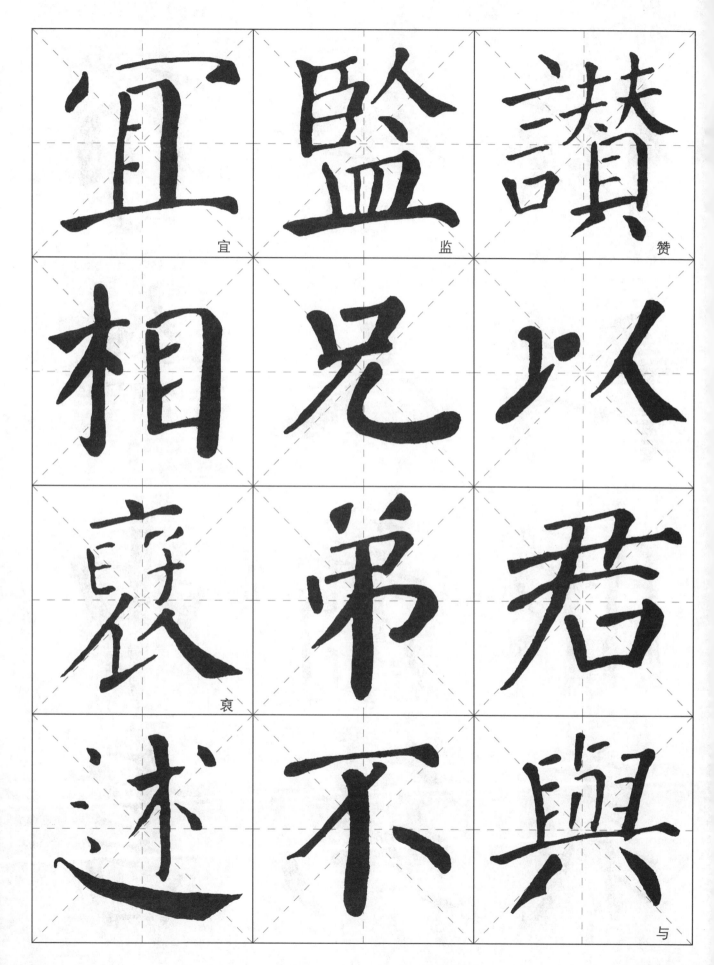

宜

監

讚

相

兄

以

褱

弟

君

述

不

與

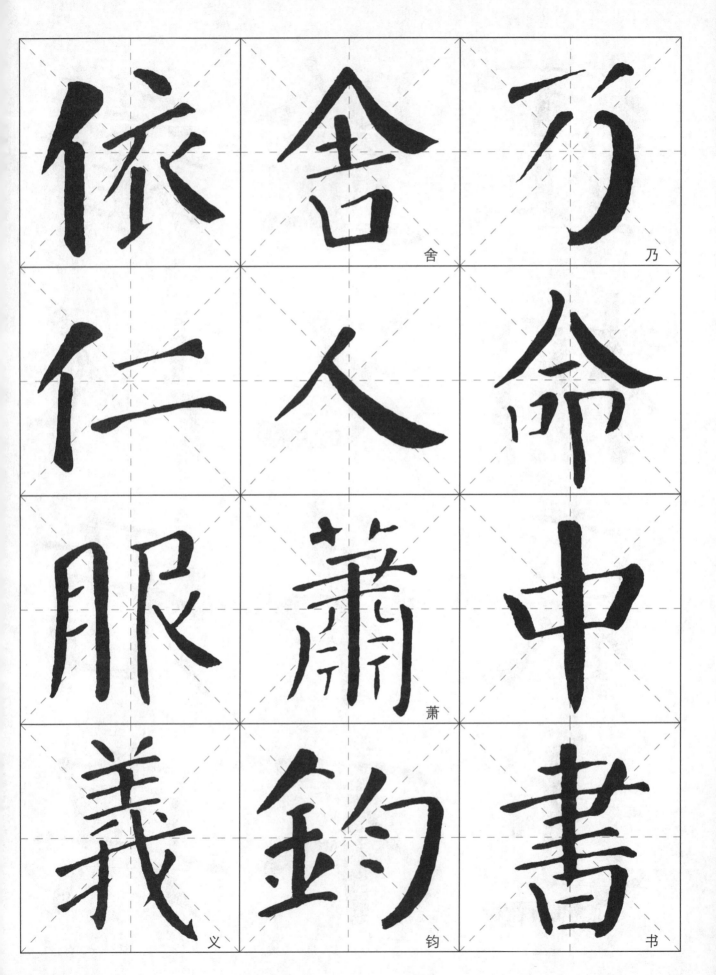

依 舍 乃

仁 人 命

服 萧 中

義 鈞 書

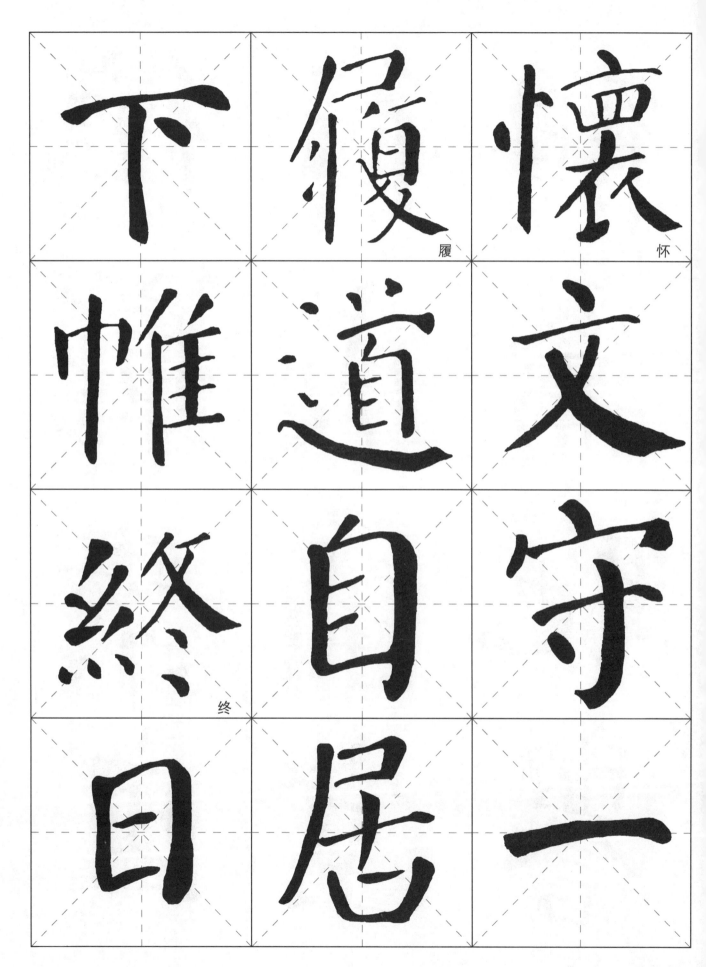

下 履 懐

帷 道 文

終 自 守

日 居 一

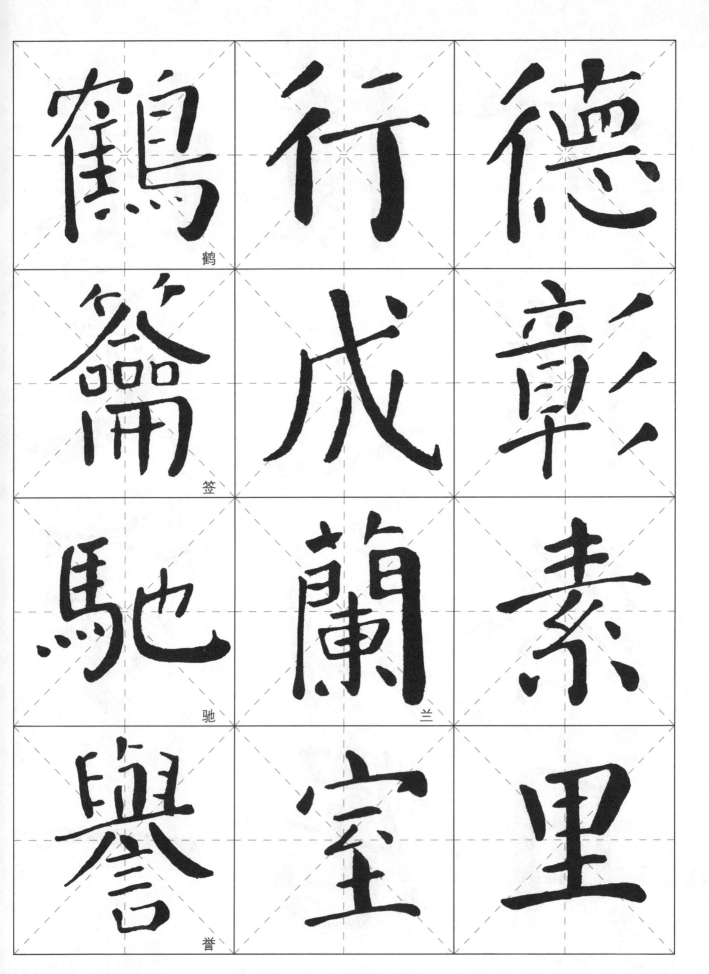

鶴　行　德

签　戍　彰

馳　蘭　素

譽　室　里

夫當龍

人代樓

兄以雯

中後質

州 親 書

都 累 今

督 貶 柳

府 夔 奠

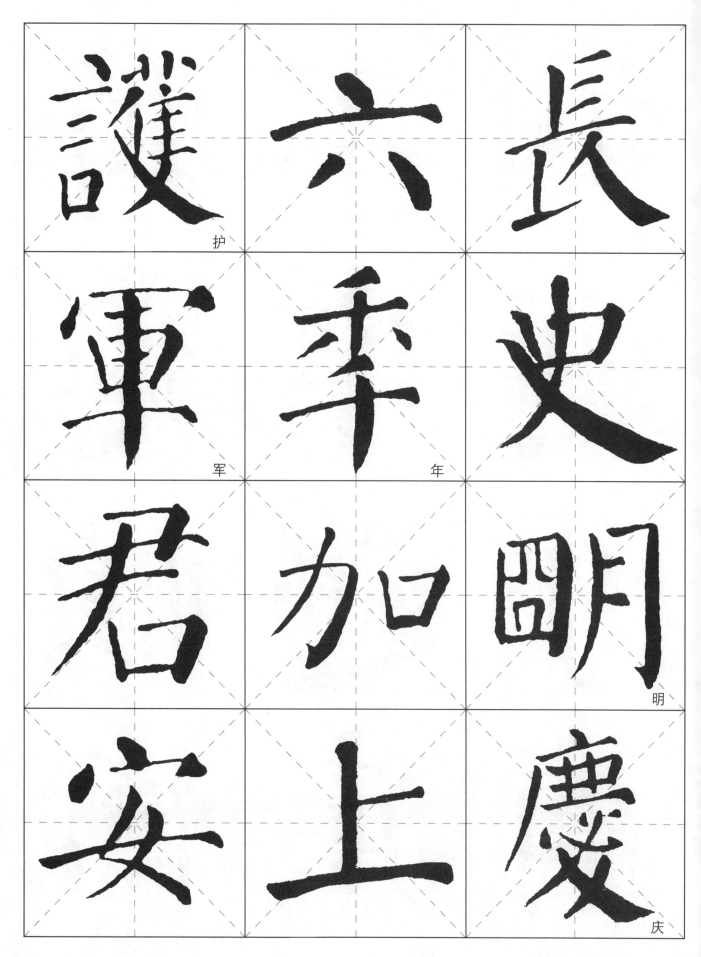

護_护

六

長

軍_军

秊_年

史

君

加

朙_明

安

上

慶_庆

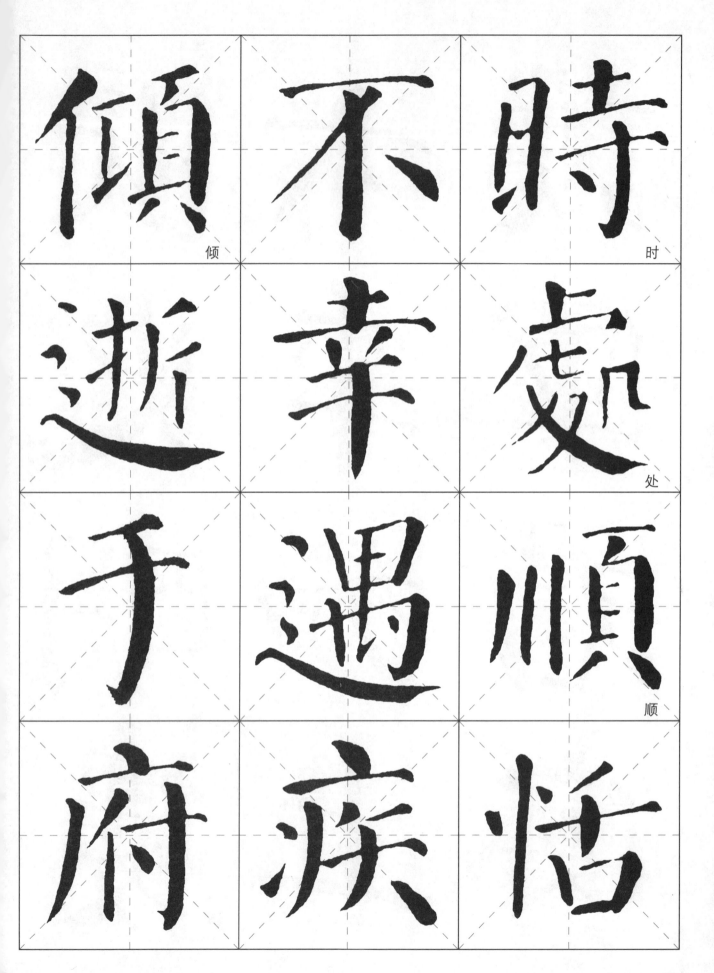

傾
逝
于
府
不
幸
遇
疾
時
處
順
怡

京而之

城旋官

東窆舍

南于既

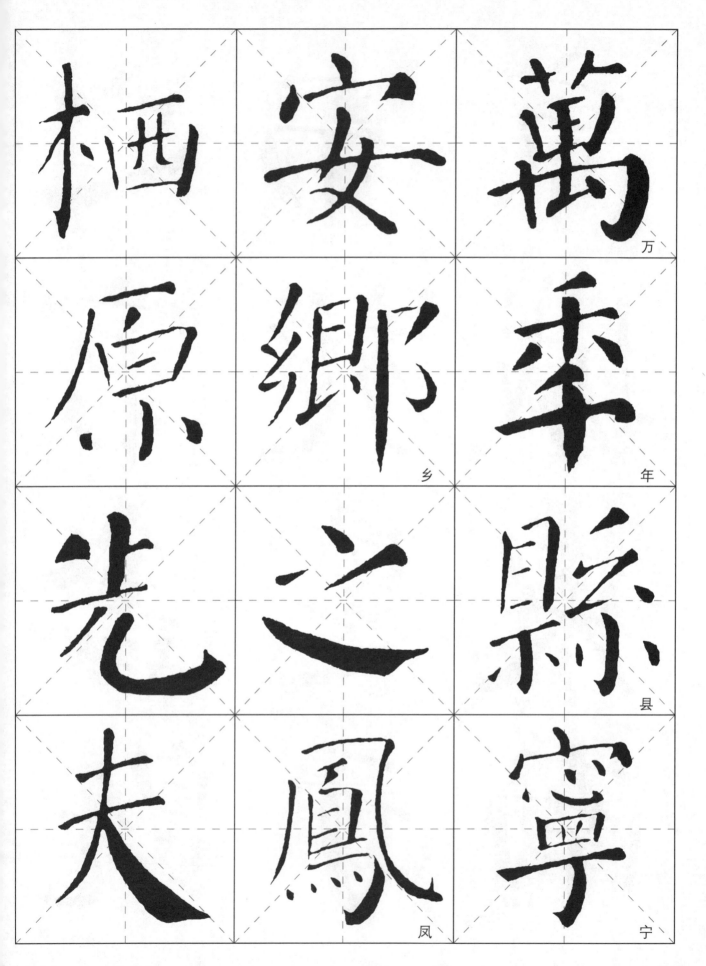

栖 安 萬 _万

原 鄉 秊 _乡 _年

光 之 縣 _县

夫 鳳 寧 _凤 _宁

54

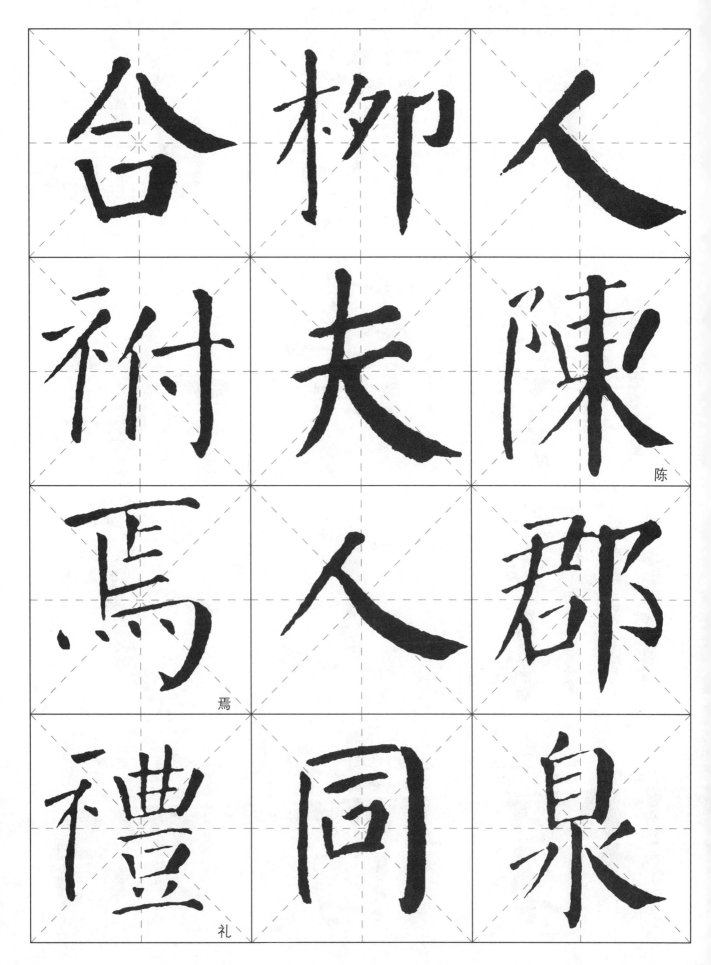

合 柳 人

祔 夫 陳

馬 人 郡

禮 同 泉

王　甫　也

侍　晉　七

讀　王　子

贈　曹　昭

所 事 華
華

撰 貝 州

神 貞 刺
刺

道 鄉 史

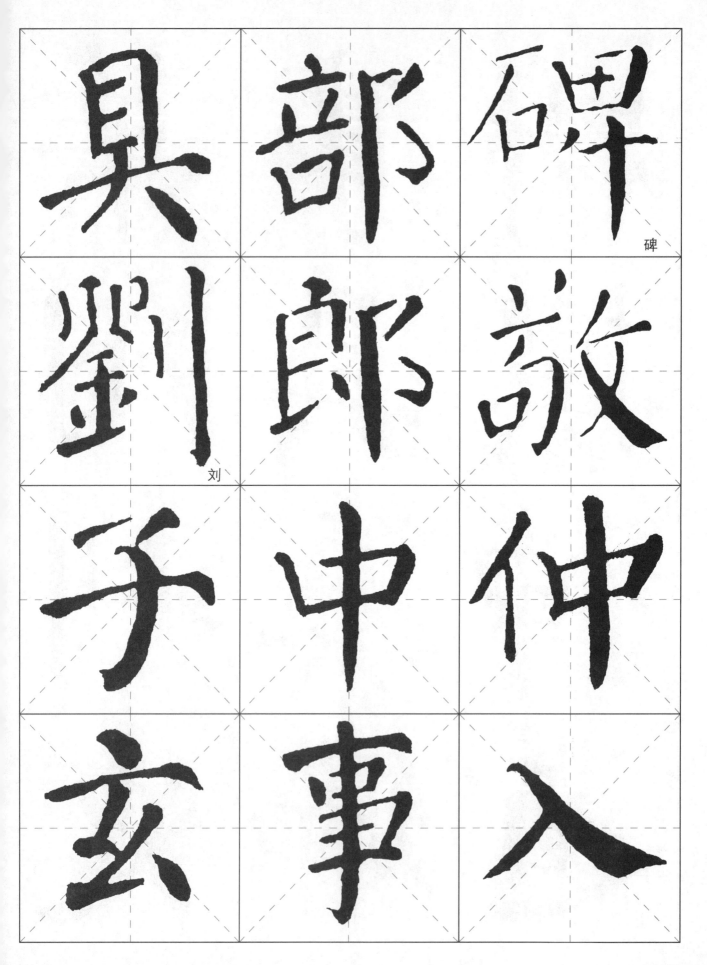

具 部 碑
碑
劉 郎 敬
刘
于 中 仲
玄 事 入

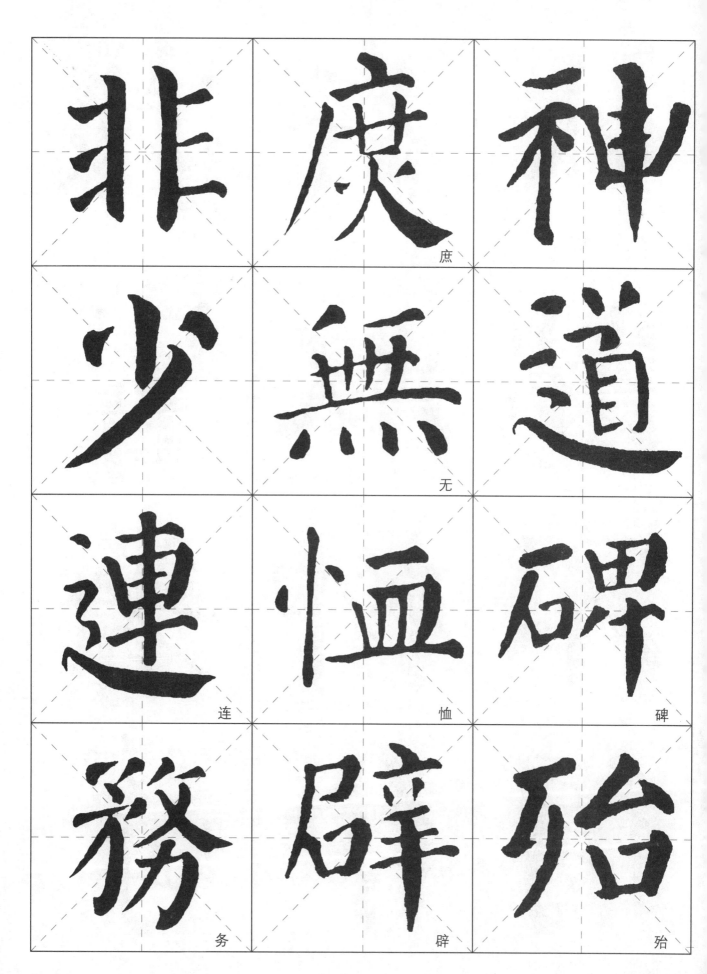

非

庶

神

少

無
无

道

連
连

恤
恤

碑
碑

務
务

辟
辟

殆
殆

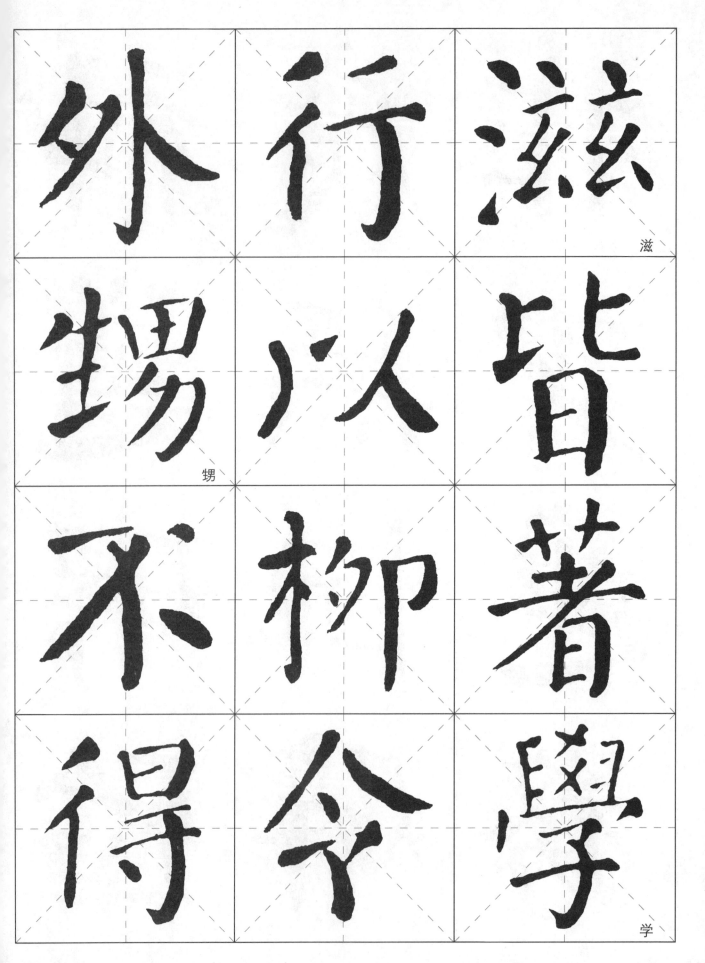

外　行　滋_滋

甥_甥　以　皆

不　柳　著

得　令　學_学

考 孫 仕
孙
功 舉 進
举 进
員 進 孫
员 进 孙
外 士 元

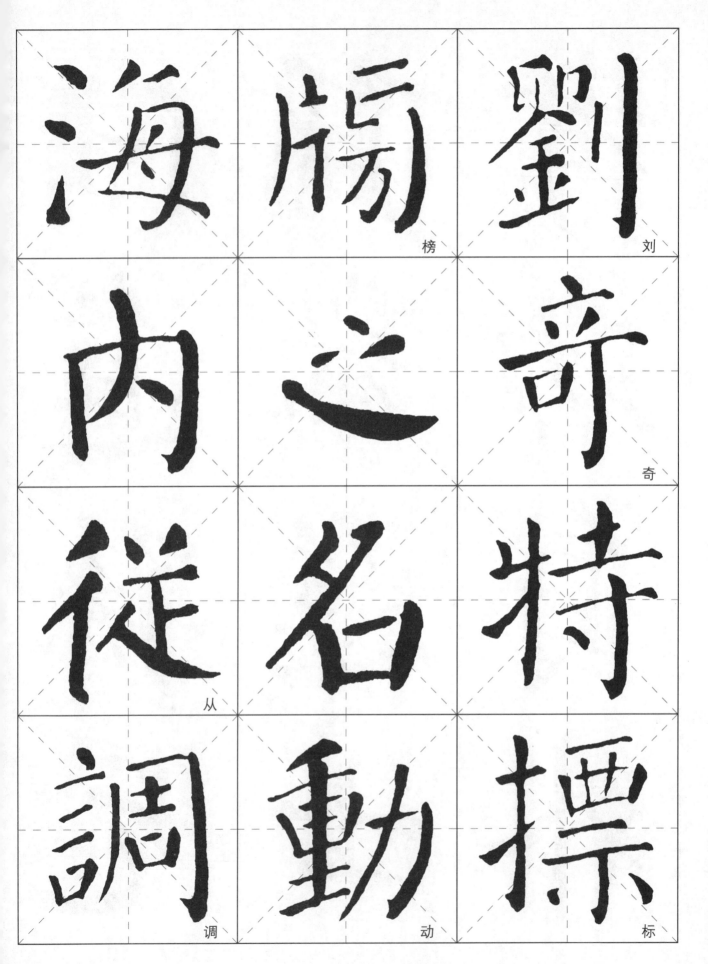

海

牓 榜

劉 刘

內

之

奇 奇

從 从

名

特 标

調 调

動 动

標 标

累高以
遷等書
太者判
子三入

掌 宗 舍

今 監 人

畫 國 属

滌 專 玄

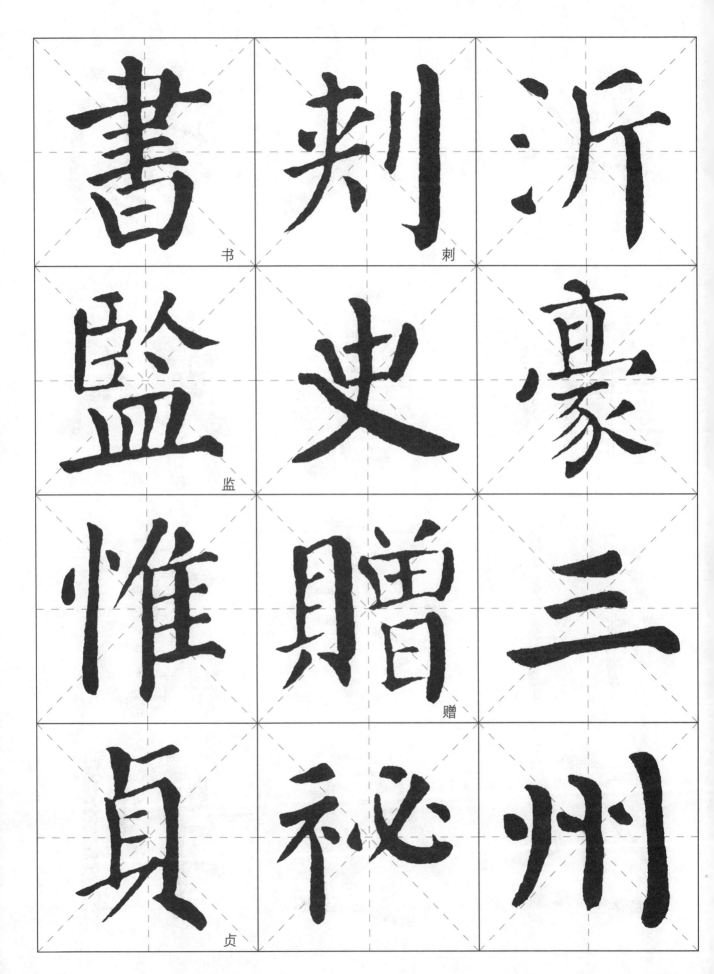

書　剌　沂

監　史　豪

惟　贈　三

貞　祕　州

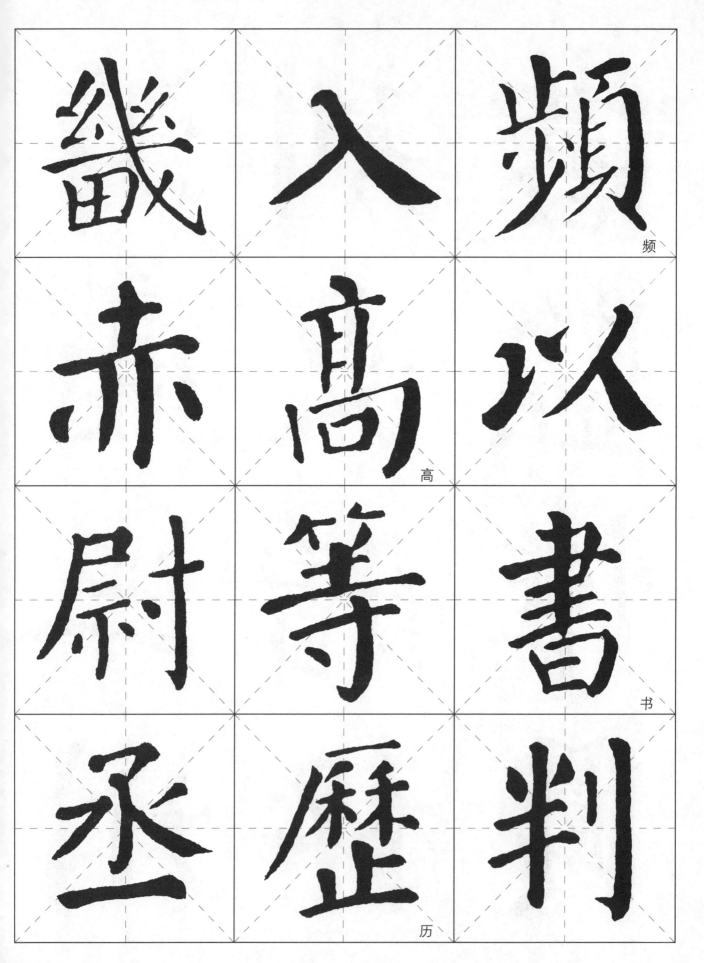

幾 入 頻
赤 高 以
尉 等 書
丞 歷 判

頻

高

书

历

66

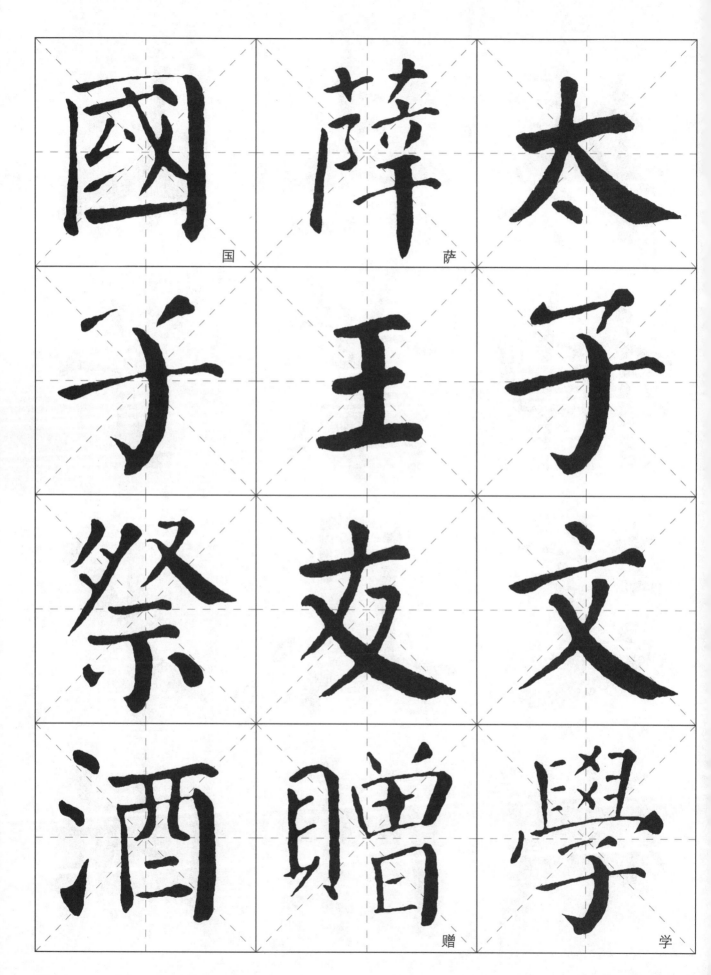

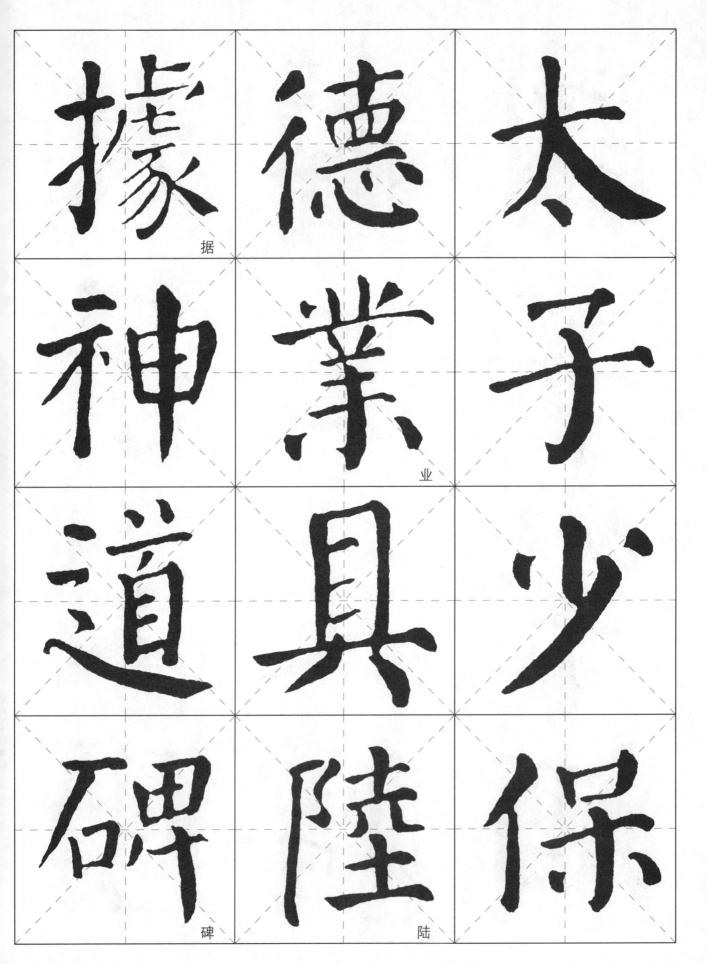

據据

德

太

神

業业

子

道

具

少

碑碑

陸陆

保

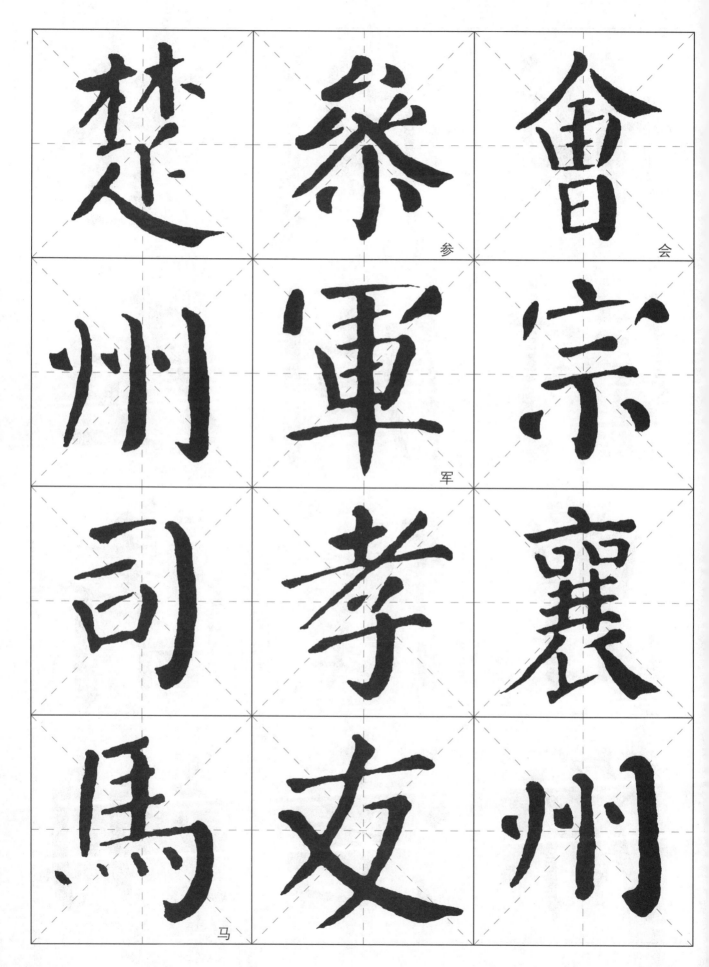

楚　叅　會
州　軍　宗
司　孝　襄
馬　友　州

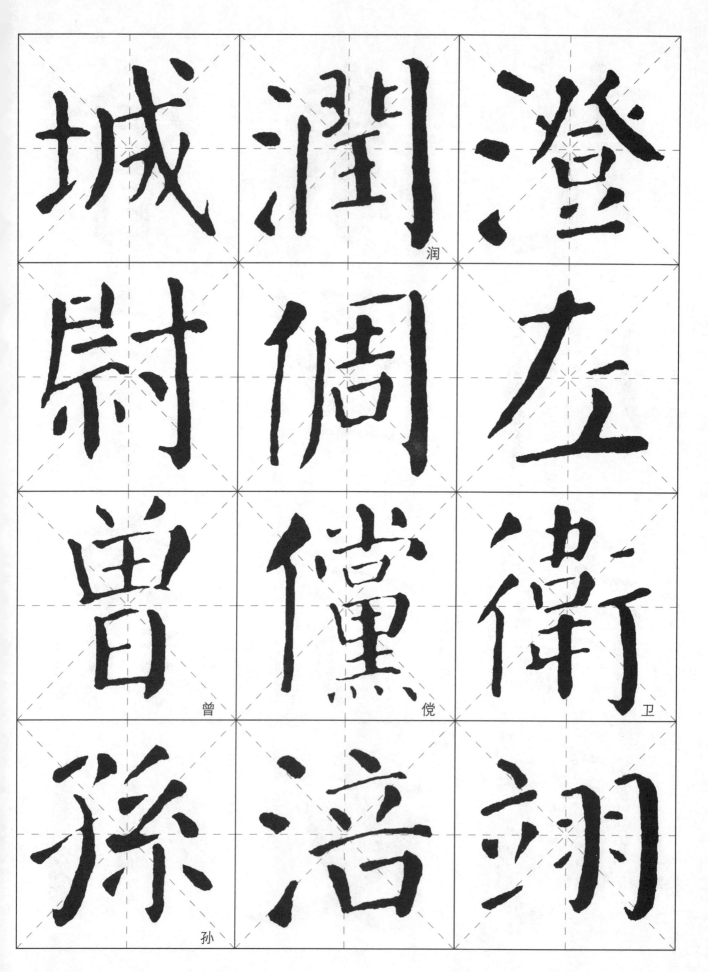

城 潤 澄

尉 倜 左

曾 儻 衛

孫 湝 翊

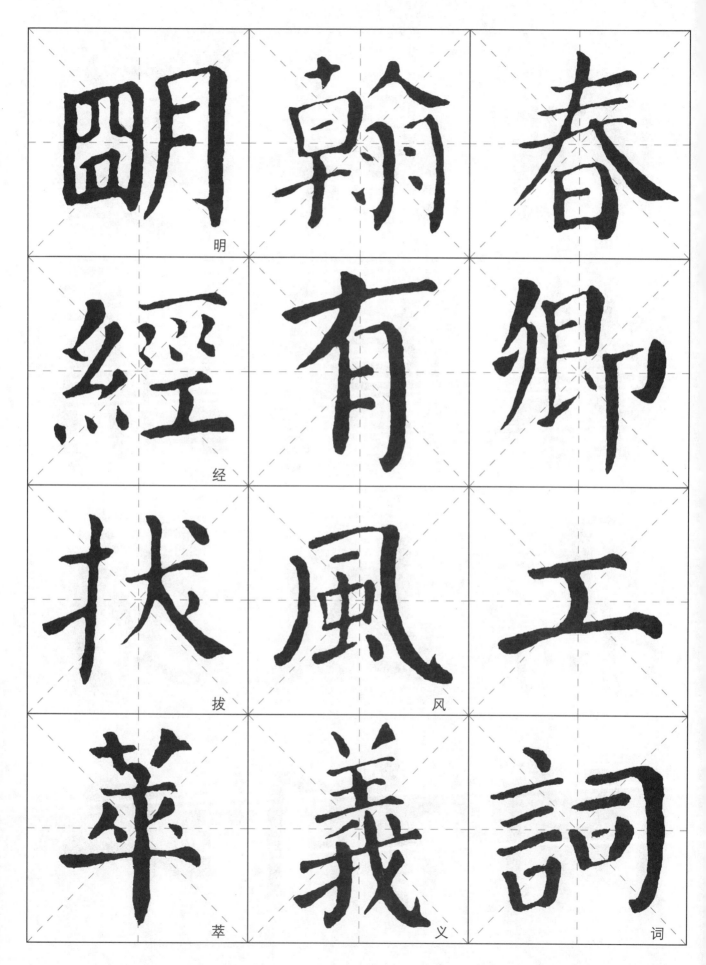

明

经

拔

萃

翰

有

风

义

春

卿

工

词

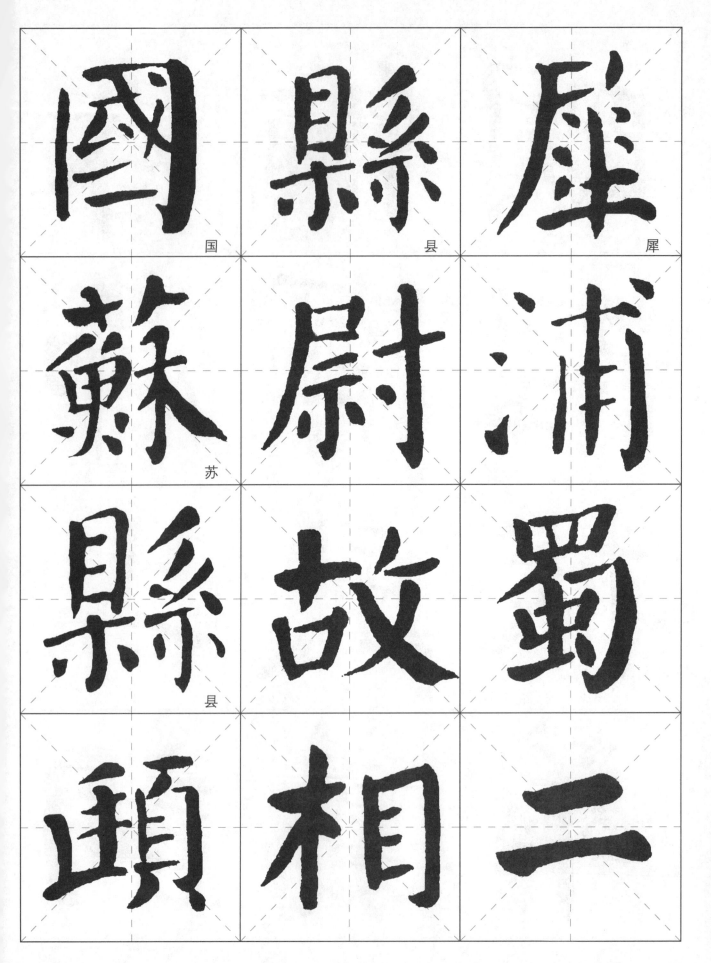

國 县
縣 县
犀 犀

蘇 苏
尉
浦

縣 县
故
蜀

頣
相
二

劍　為　舉
南　張　茂
節　敬　才
度　忠　又

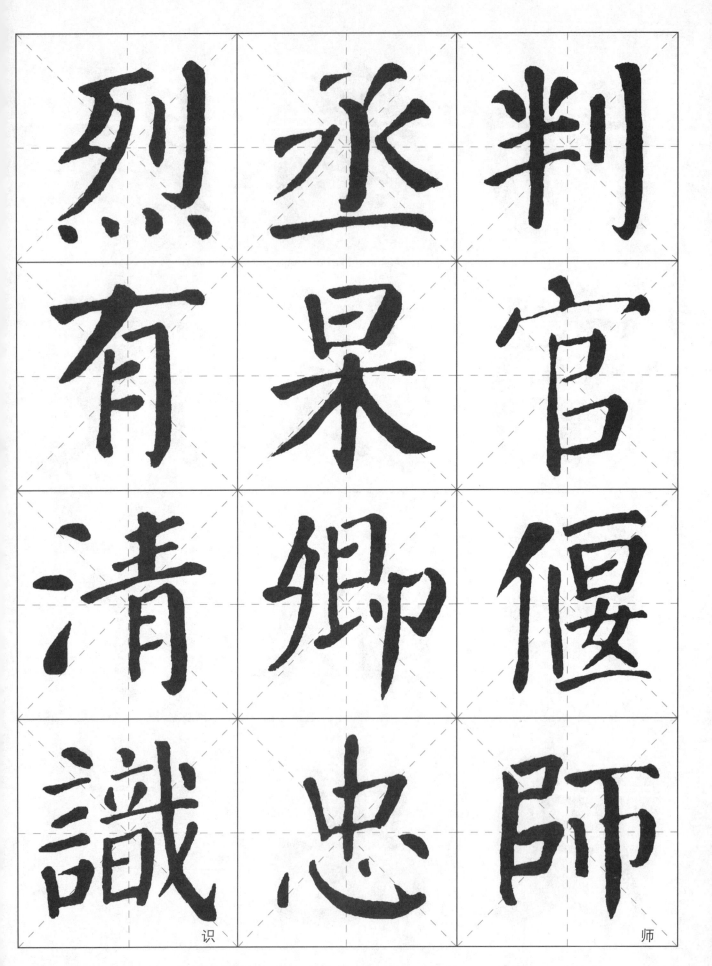

烈 丞 判
有 呆 官
清 郷 偃
識 忠 師

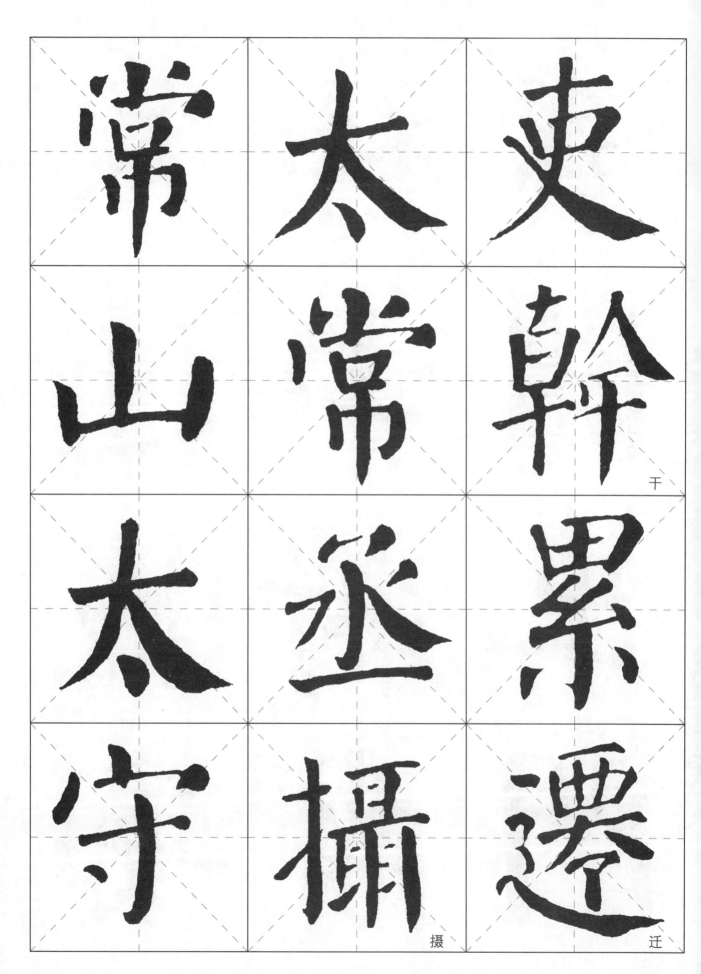

常　太　吏

山　常　幹_干

太　丞　累

守　攝_摄　遷_迁

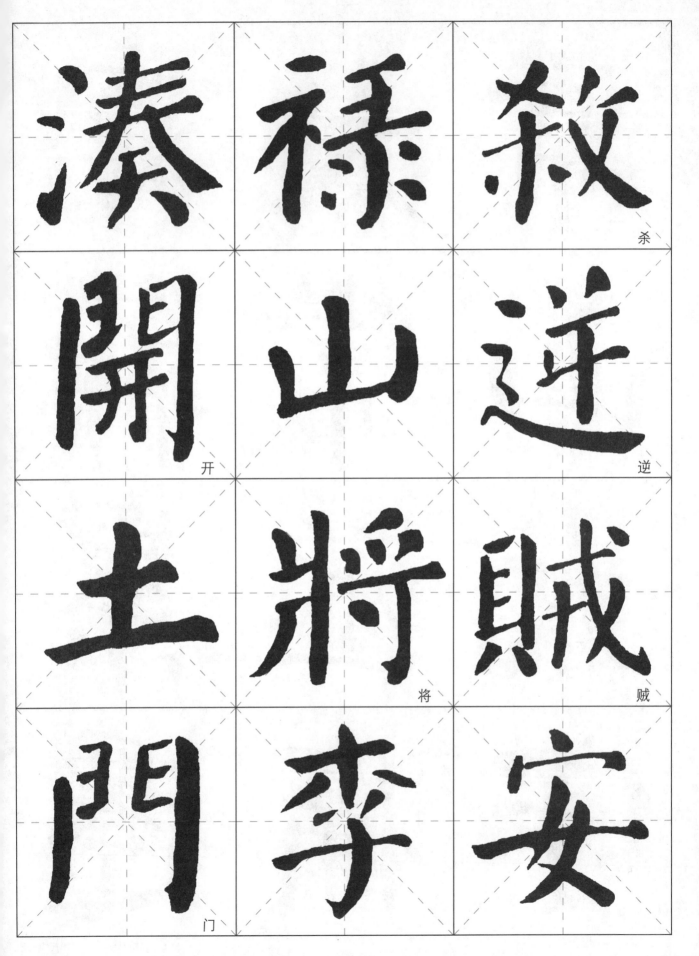

湊

禄

開

山

逆

土

將

賊

門

李

安

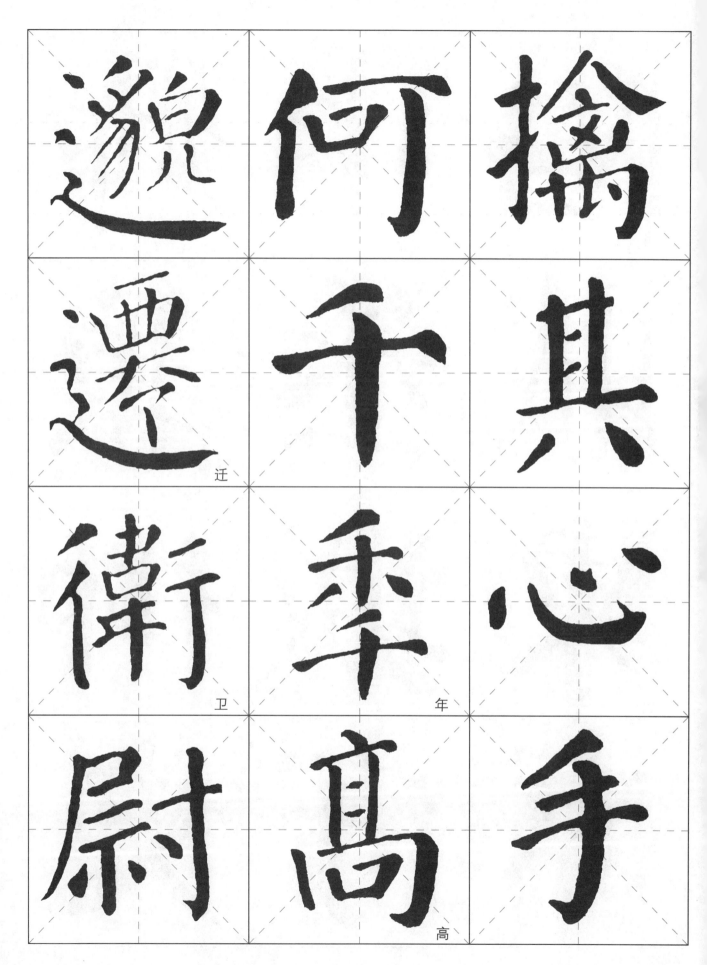

邈

遷 迁

衛 卫

尉

何

千

秊 年

髙 高

擒

其

心

手

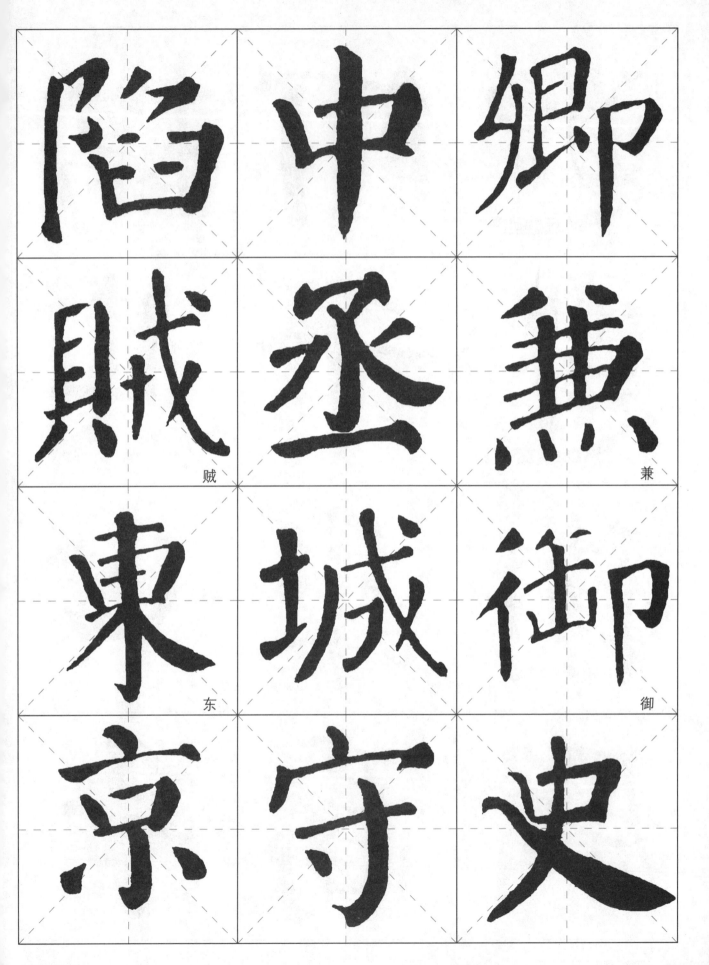

陷　中　卿

賊　丞　兼

東　城　御

京　守　史

78

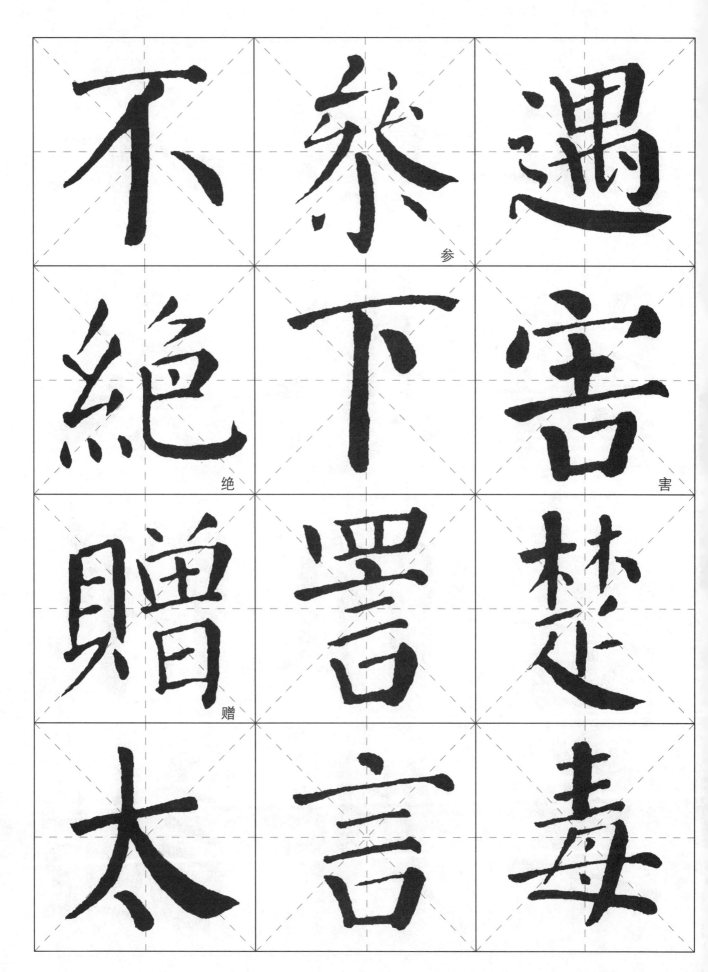

不 祭 遇

絶 下 害

贈 罰 楚

太 言 毒

工日乎

詩忠太

善曜保

草卿諡

文　詞　綵
　　词　隶
館　學　十
馆　馆
淄　直　六
川　崇　以

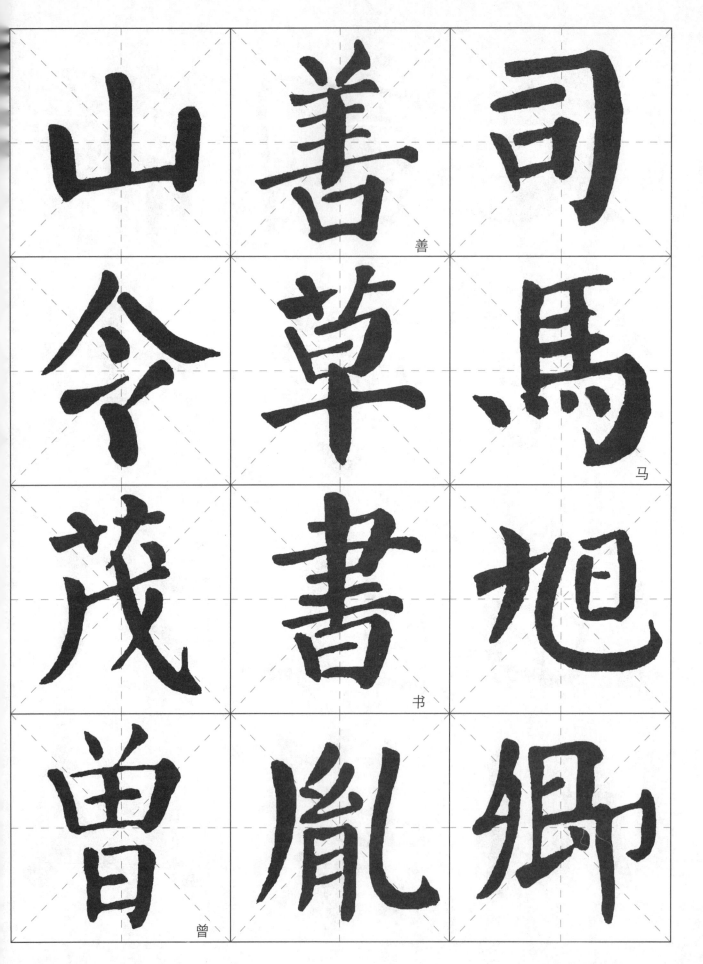

山 善 司

今 草 馬

茂 書 旭

曾 胤 鄉

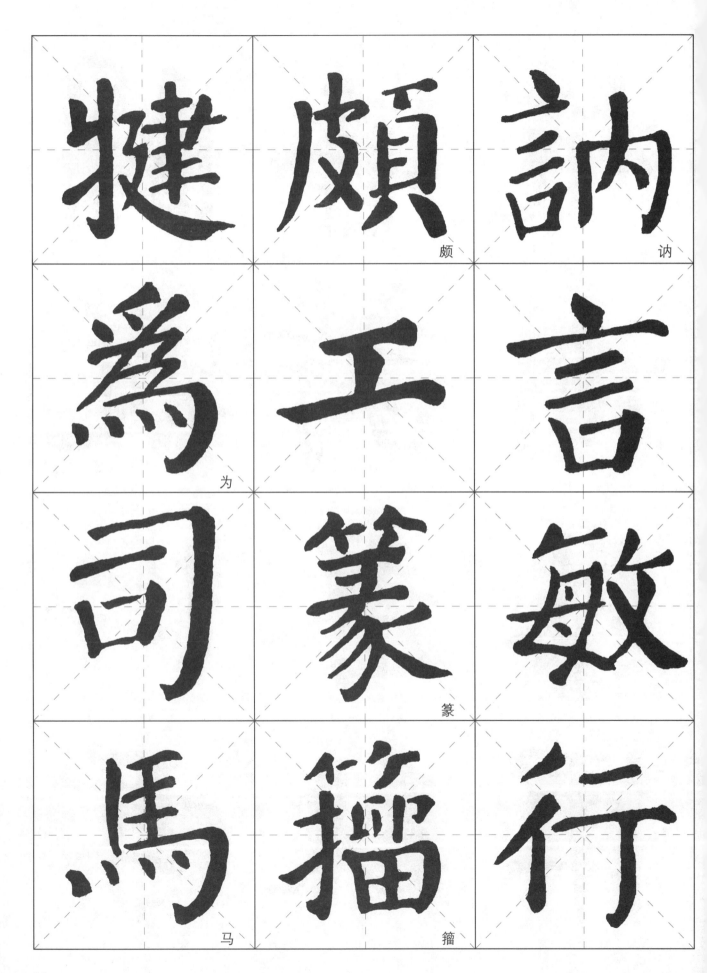

颇　讷

为　篆

马　籀

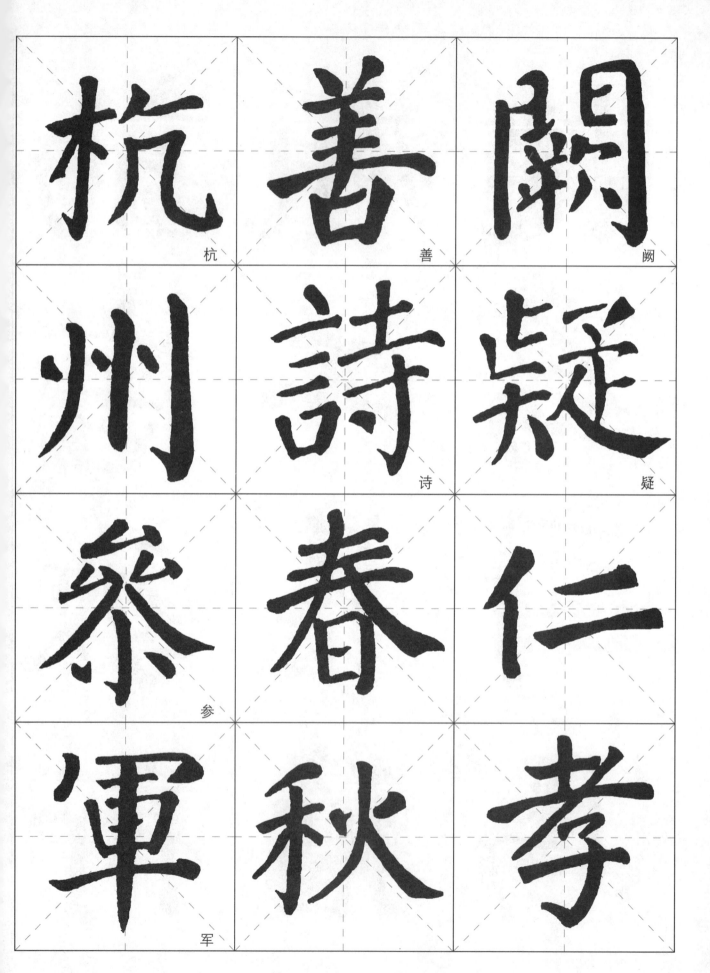

杭
州

参

軍

善
詩

春
秋

闕
疑
仁
孝

之

人

允
允

善
善

皆

南

草

諷
讽

工

隸
隶

誦
诵

詩
诗

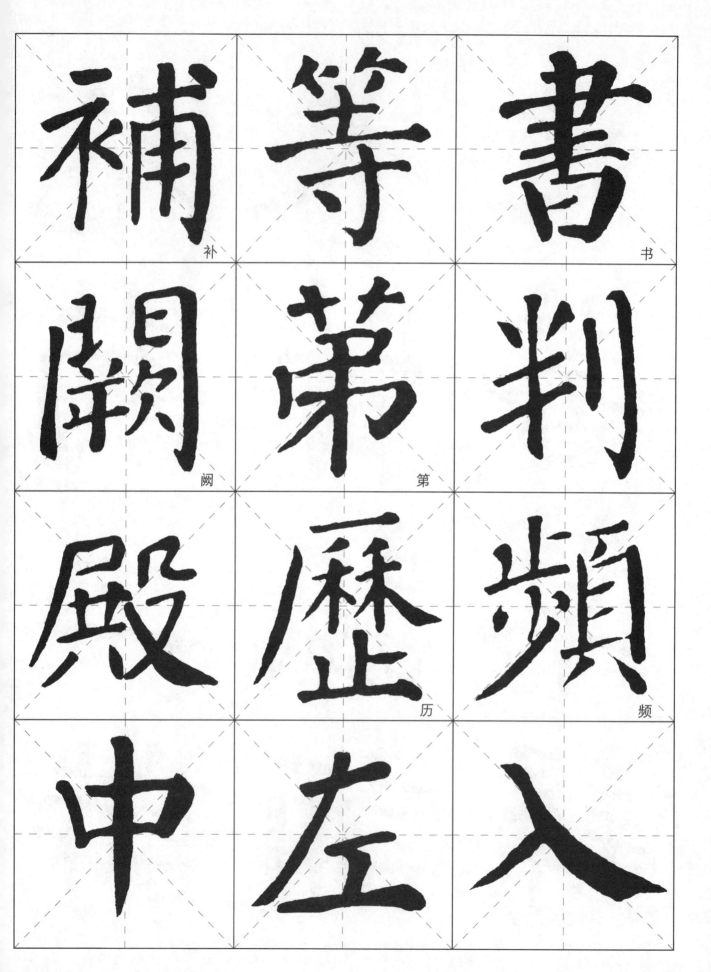

補 补
闕 阙
殿
等
第 第
歷 历
中
左
書 书
判
頻 频
入

子 焉 侍

司 郎 御

業 官 史

金 國 三

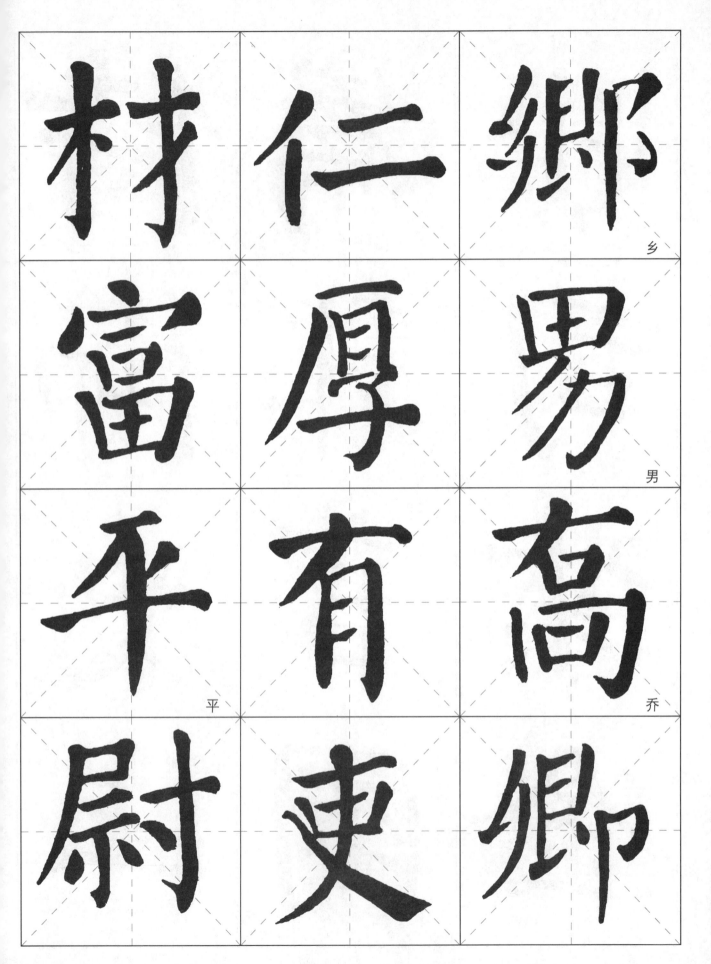

材 仁 鄉
富 厚 男
平 有 高
尉 吏 卿

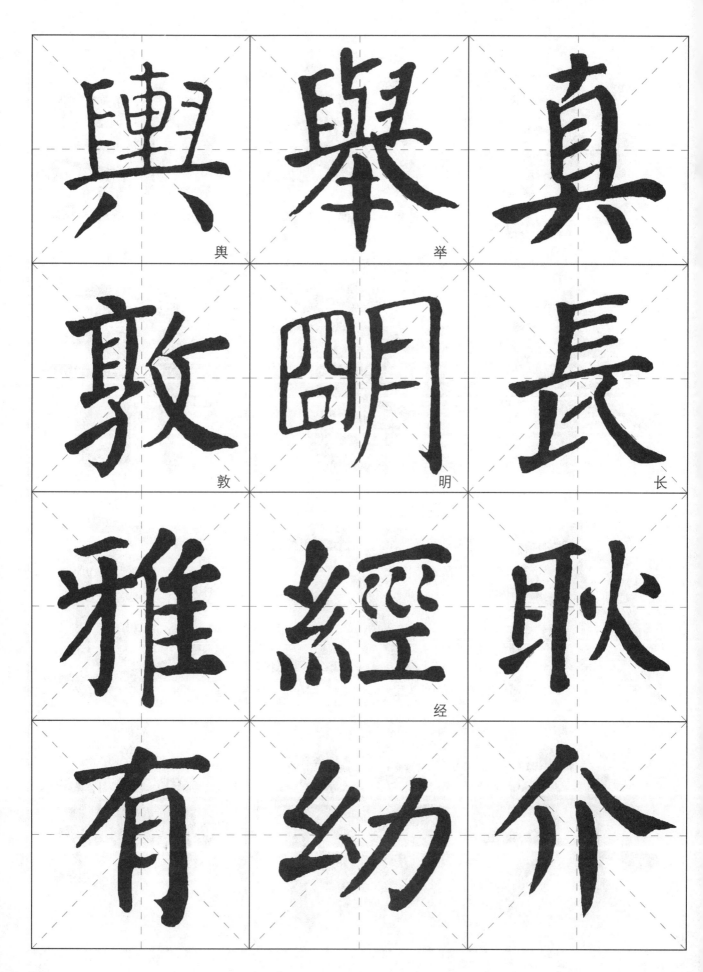

興

舉

真

敦

明

長

雅

經

耿

有

幼

介

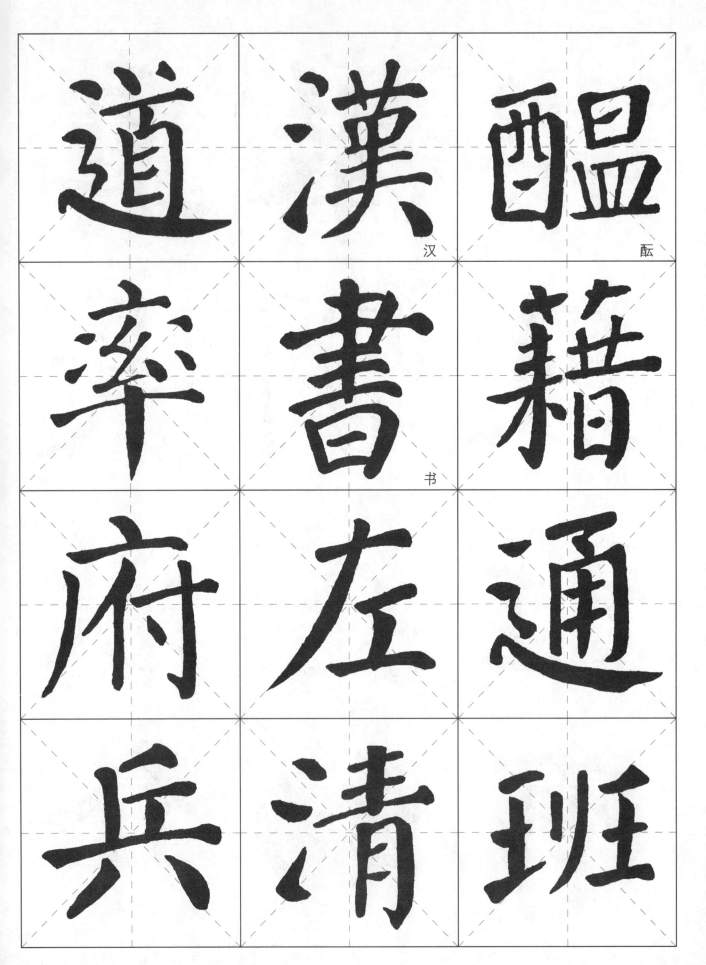

道 漢 醞
率 書 藉
府 左 通
兵 清 班

汉
书
酝

90

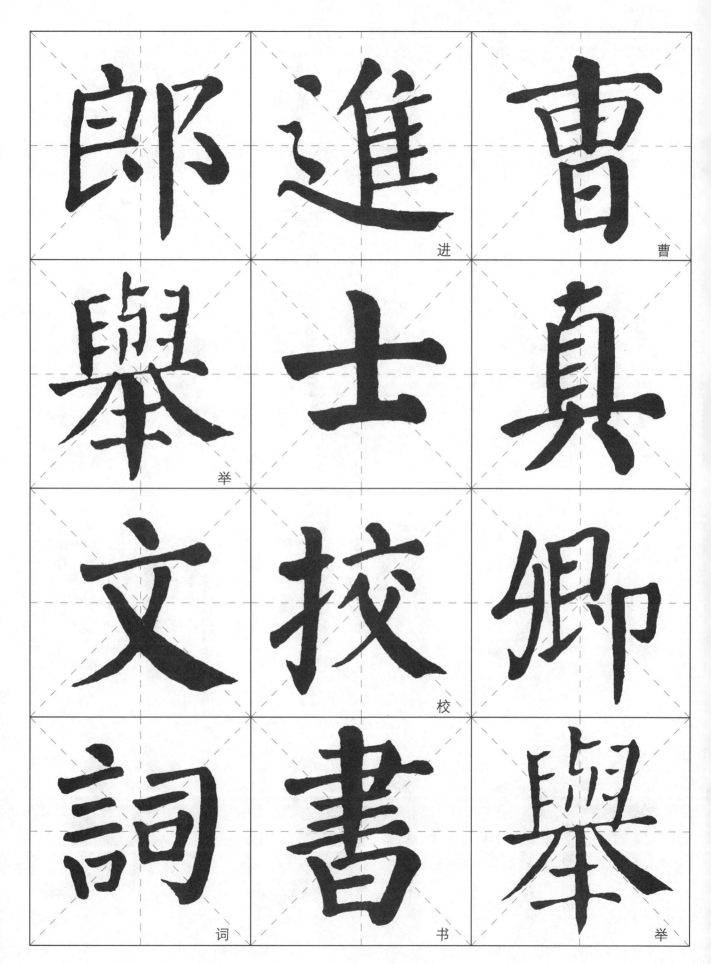

郎　進　曹

舉　士　真

文　校　卿

詞　書　舉

王 尉 秀

鉃 黜 逸
_鉃 _逸

以 陡 醴
_醴

清 使 泉

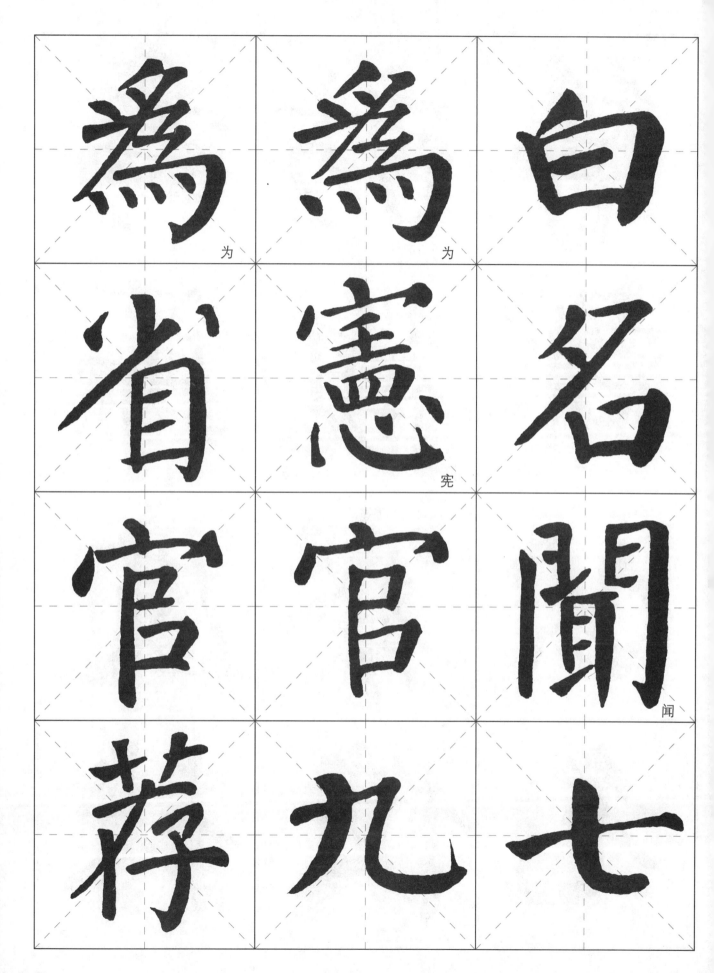

為　為　白
为　为

省　憲　名
　　宪

官　官　聞
　　　　　　闻

荐　九　七

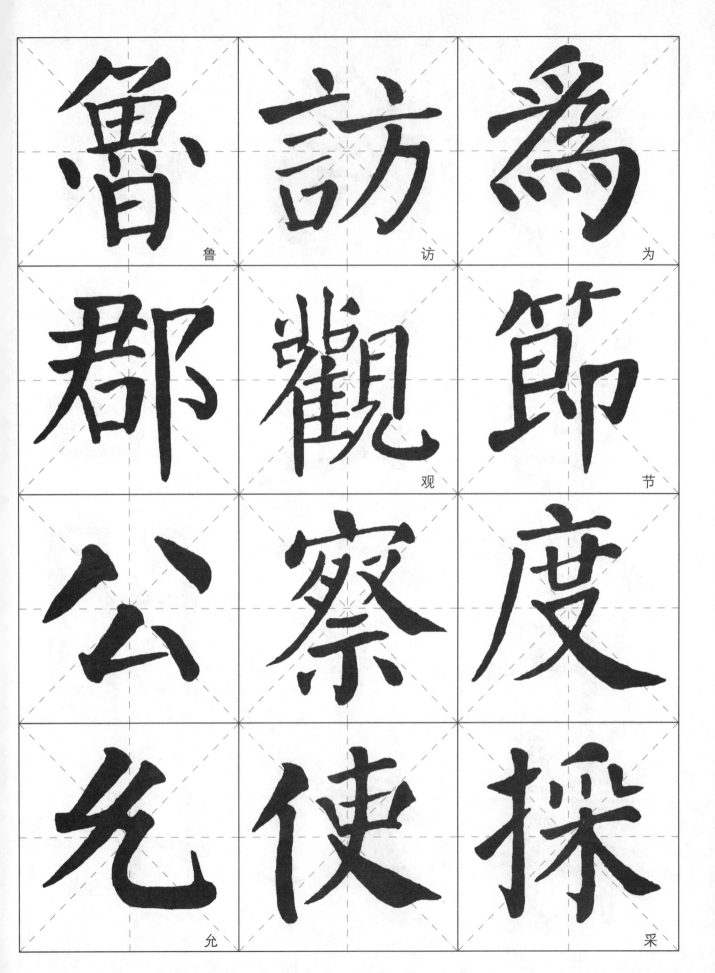

鲁 访 为
郡 观 节
公 察 度
允 使 采

94

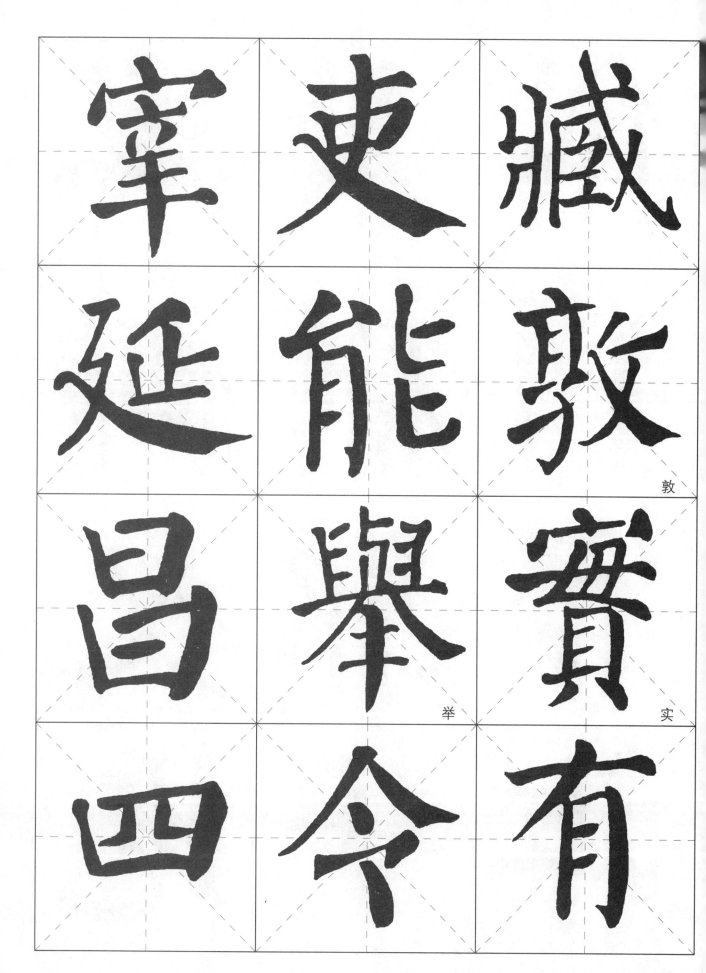

宰 吏 臧
延 能 敦
昌 舉 實
四 令 有

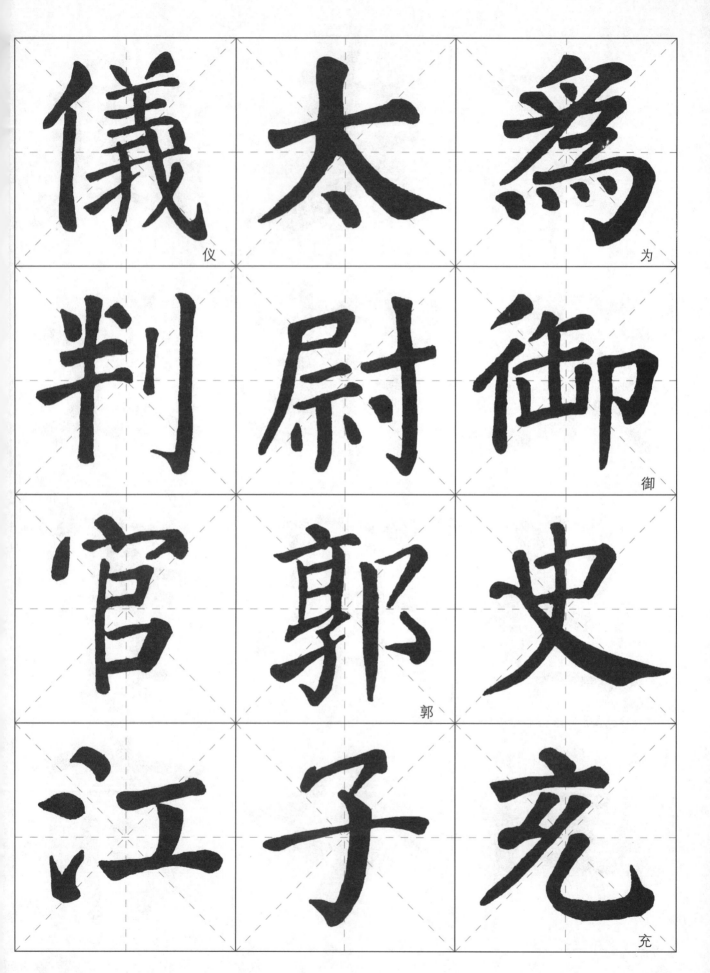

儀（仪）　太　爲（为）

判　尉　御（御）

官　郭（郭）　史

江　子　充（充）

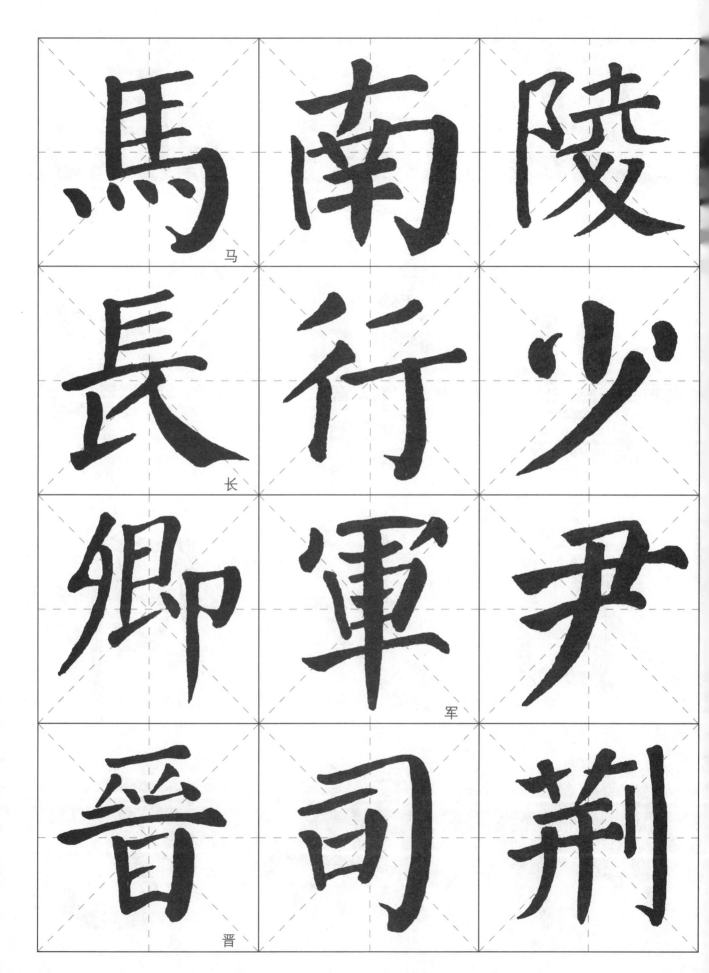

馬　南　陵

長　行　少

卿　軍　尹

晉　司　荊

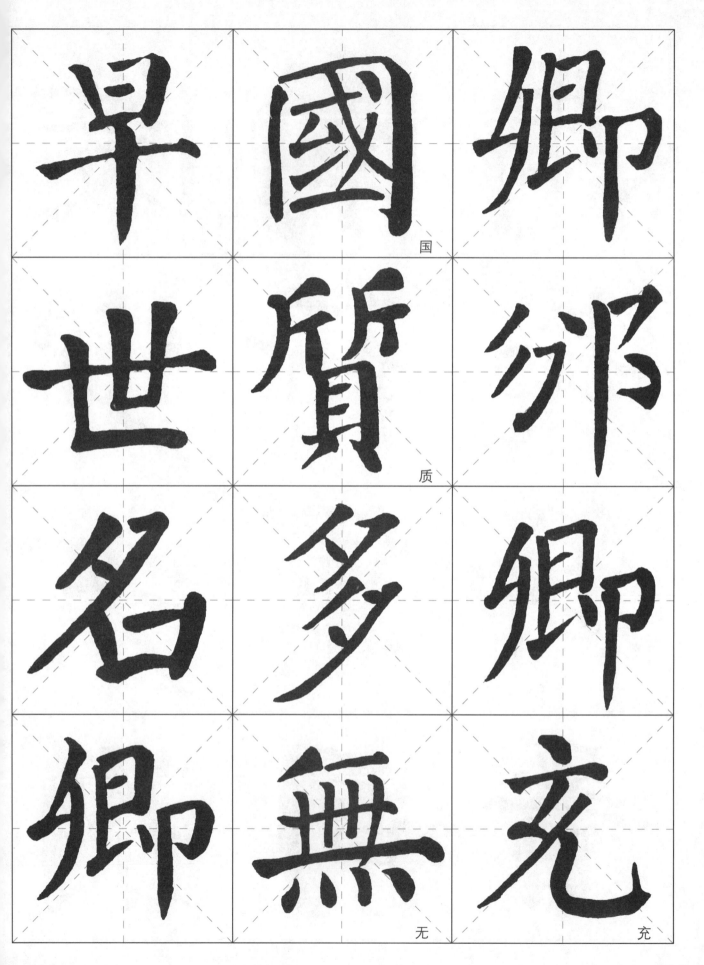

早　國　卿
　　国
世　質　邻
　　质
名　多　卿
卿　無　充
　　无　　充

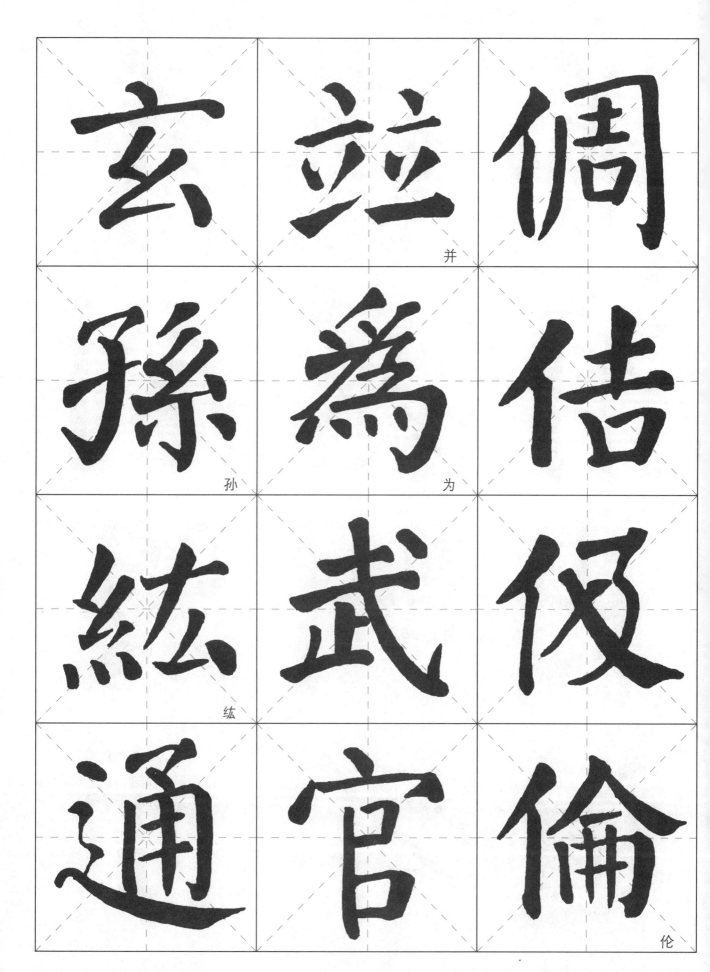

玄 並 倜

孫 爲 佶

絃 武 佾

通 官 倫

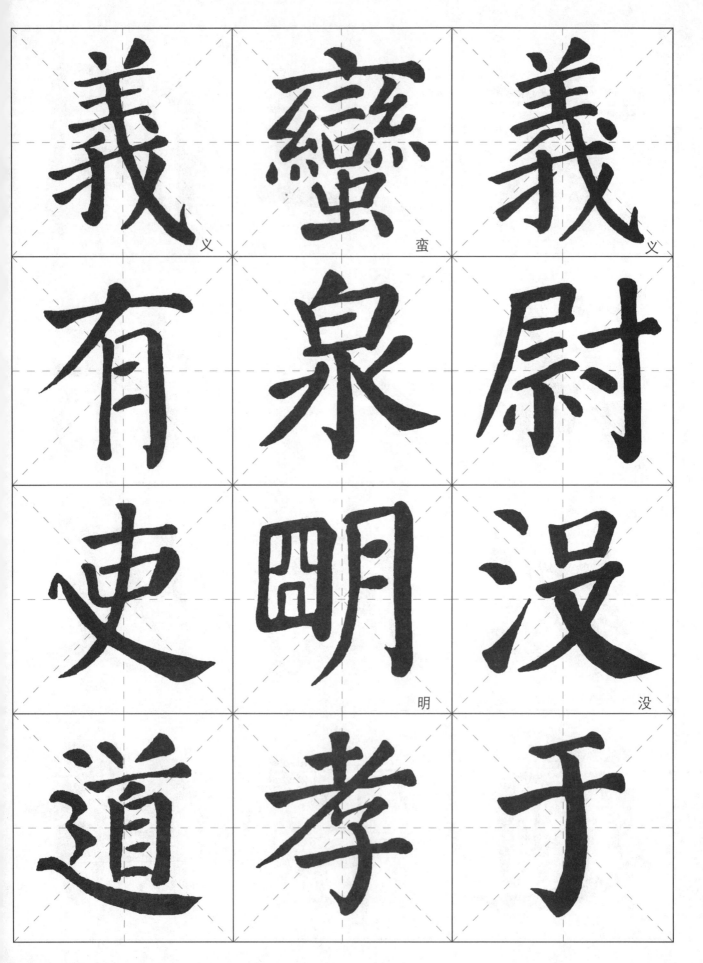

義 义
蠻 蛮
義 义
有
泉
尉
吏
明 明
沒 没
道
孝
于

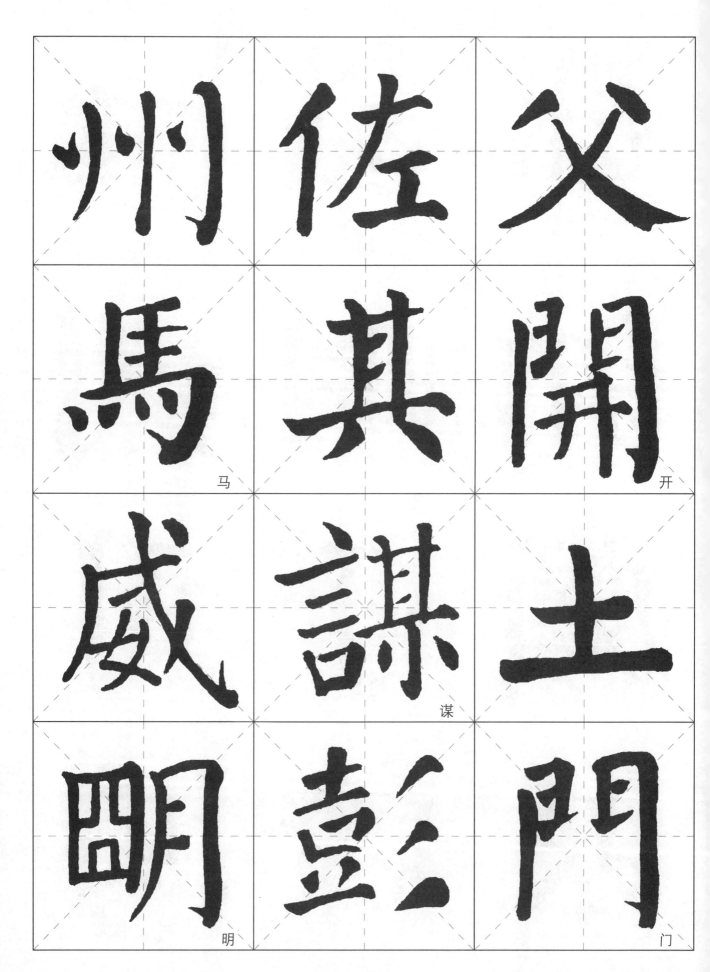

州 佐 父

馬 其 開
马 开

威 謀 土
谋

朙 彭 門
明 门

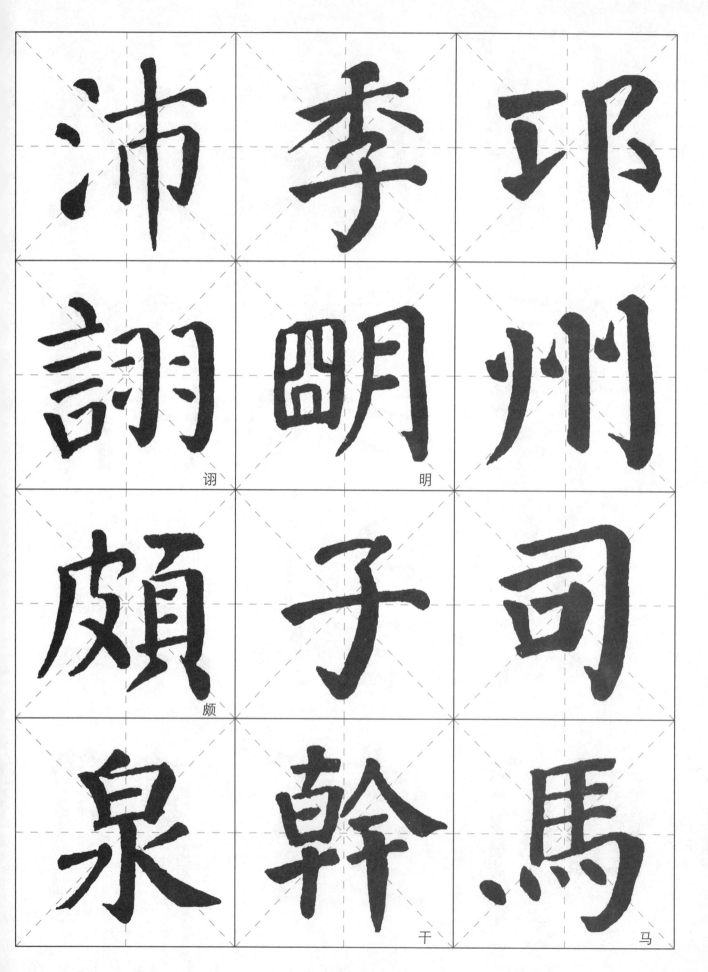

沛 季 邛

詡 明 州

颜 子 司

泉 幹 馬

诩 明 颇 干 马

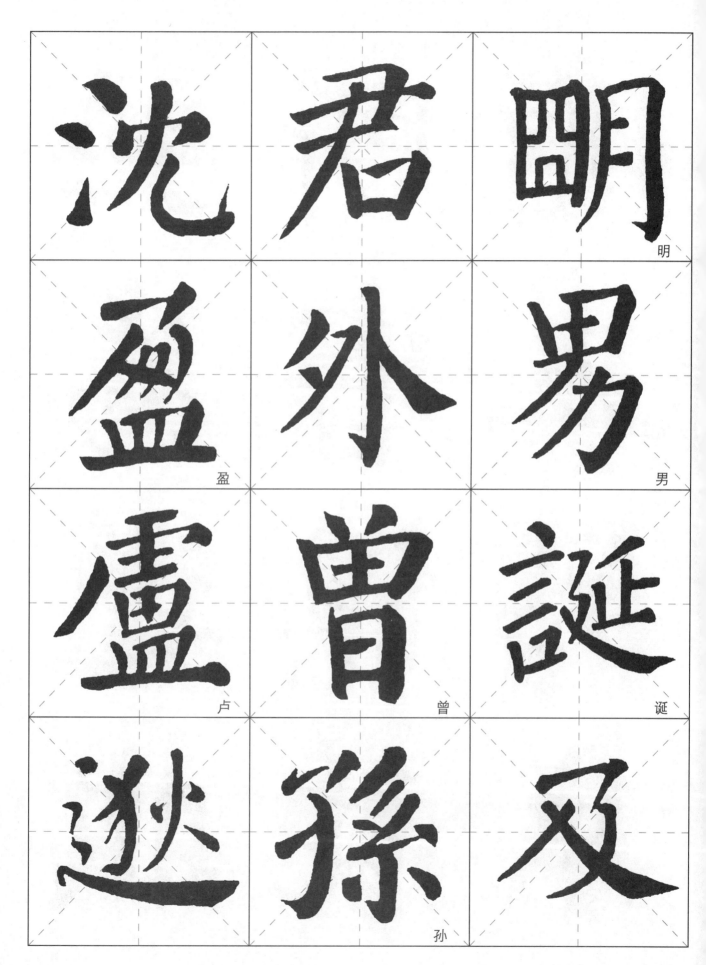

沈　君　明　明

盈　外　男　男

盧　曾　誕　誕
卢　　　曾

逊　孫　双
　　　孙

贈 所 並

五 害 為

品 俱 逆

京 蒙 賊

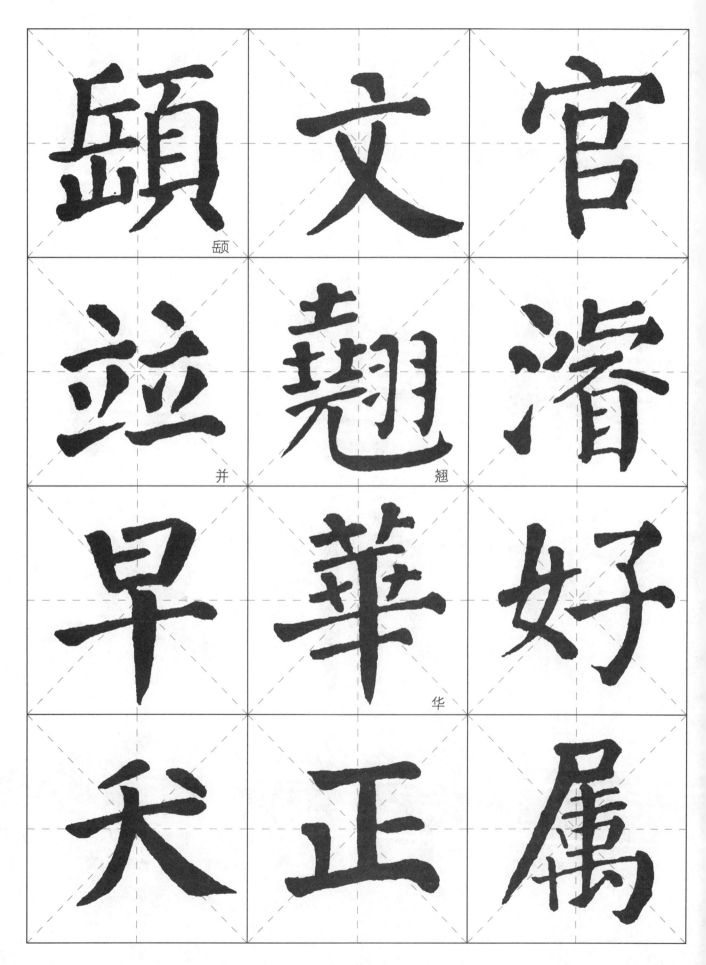

颐 文 官

并 翘 潸

早 華 好

天 正 屬

仁 校 頗
孝 書 好
方 郎 五
正 頤 言

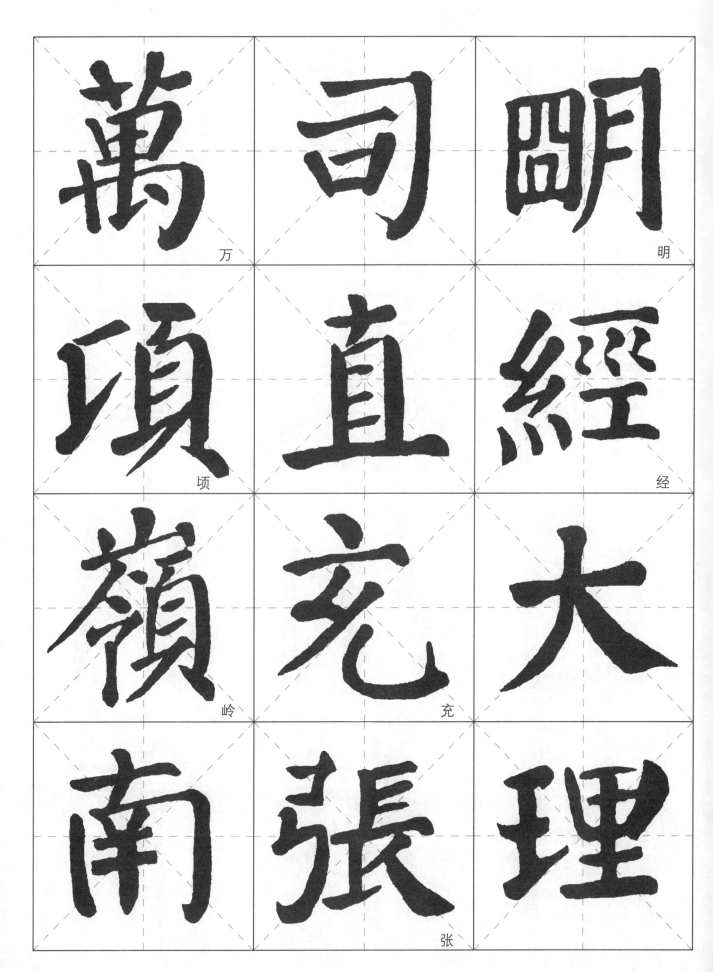

萬 司 明
　万　　　　　明

項 直 經
　顷　　　　　经

嶺 充 大
　岭　　　充

南 張 理
　　　　张

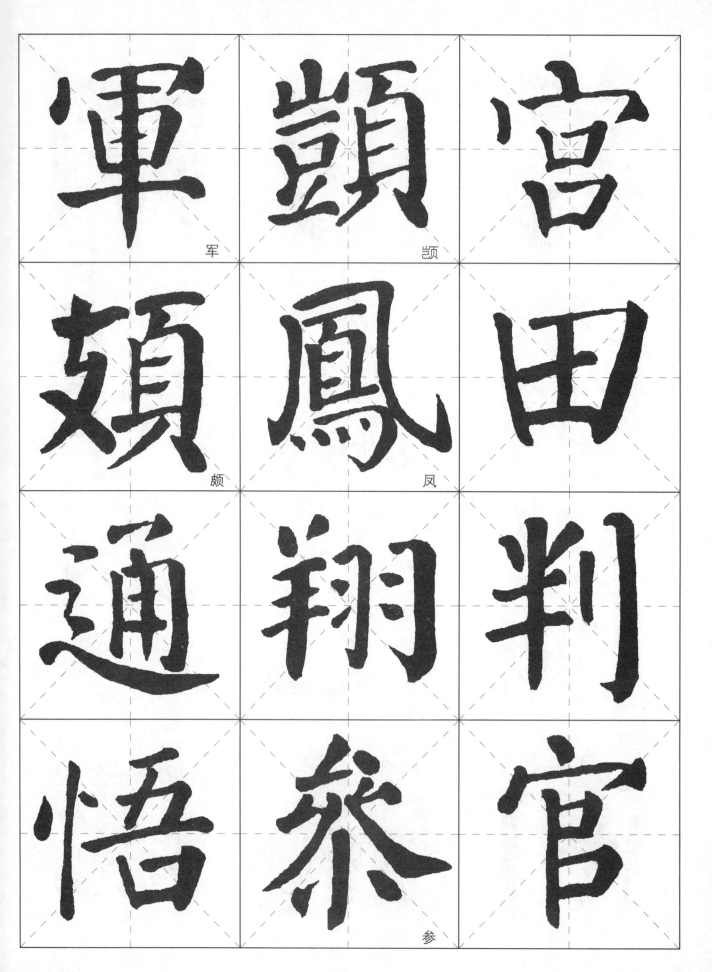

軍

顗

宮

頗

鳳

田

通

翔

判

悟

叅

官

参

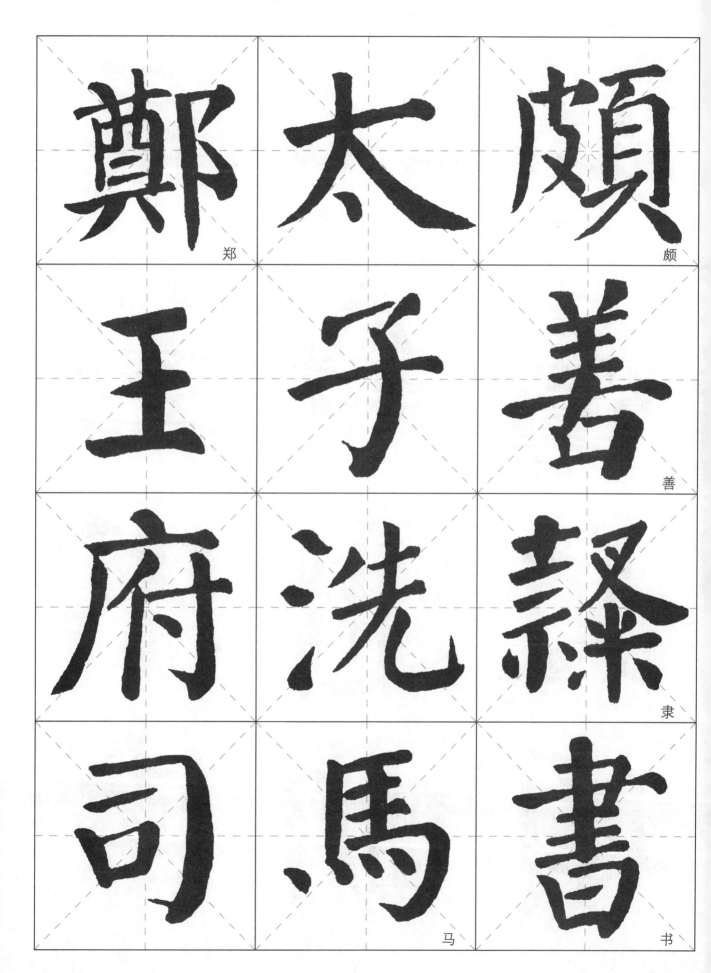

鄭

太

頗
颇

王

子

善
善

府

洗

緤
隶

司

馬
马

書
书

好　短　馬
　　　　马
屬　命　竝
属　　　并
文　通　不
項　朚　幸
项　明

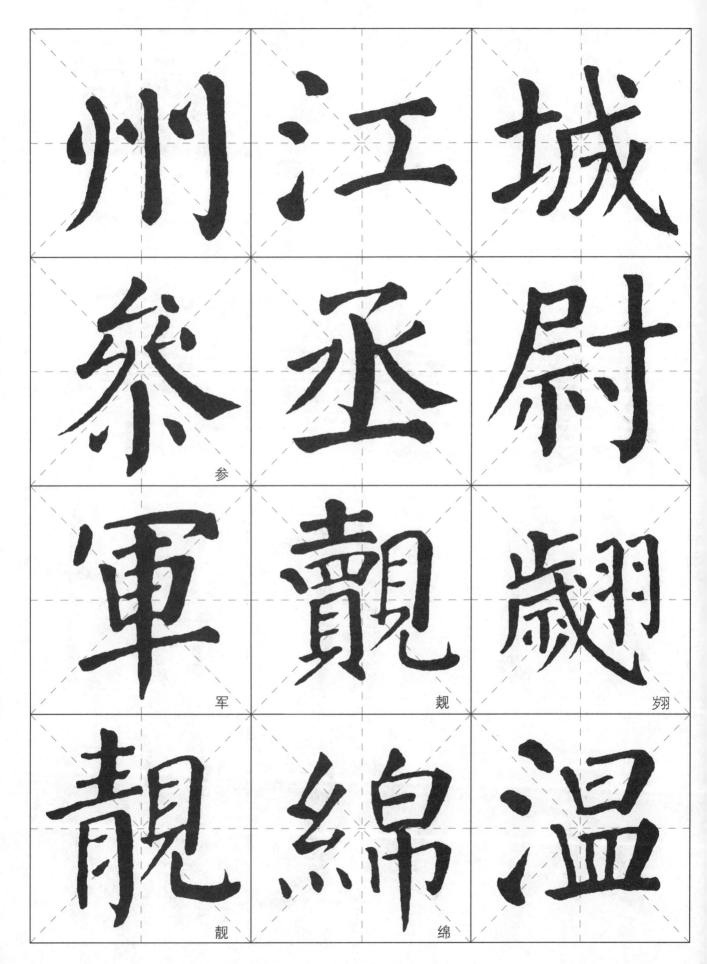

州　江　城

棻　丞　尉

軍　覿　歲翮

靚　綿　温

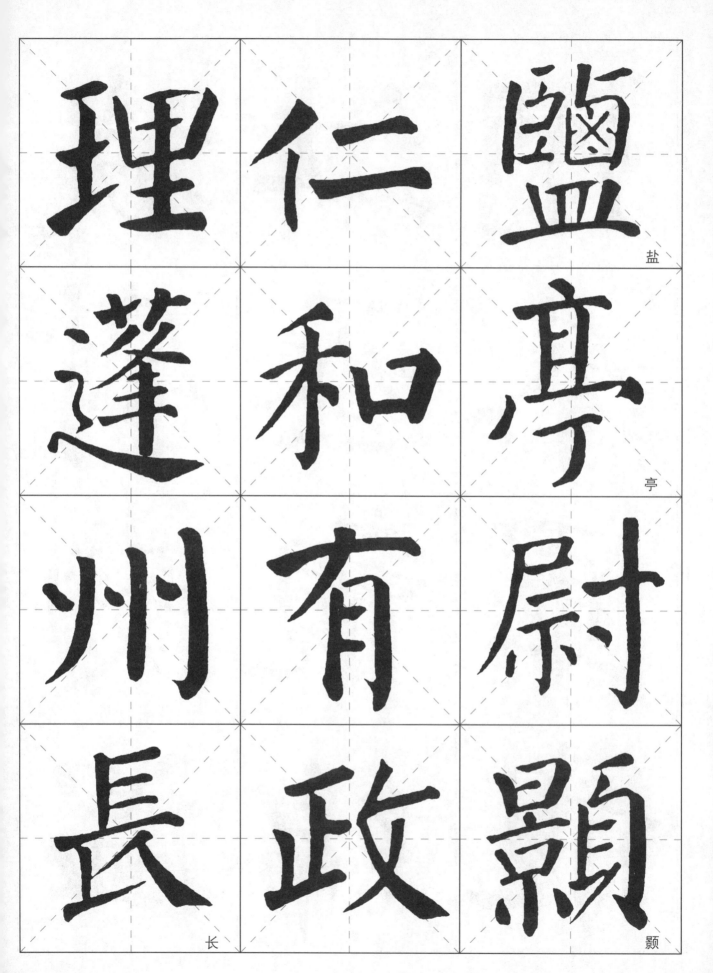

理 仁 鹽

蓬 和 亭

州 有 尉

長 政 顥

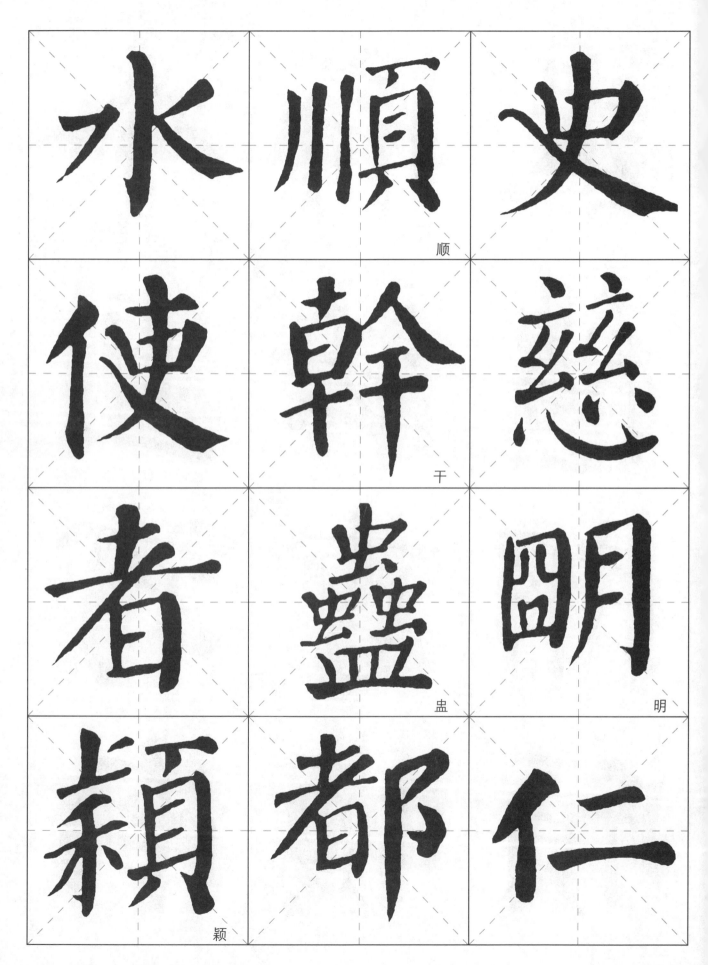

水

使

者

穎

順
順

幹
干

蠱
蛊

都

史

慈

明
明

仁

奉 府 介

禮 法 直
礼

郎 曹 河
曹

頫 頓 南
頫 頓

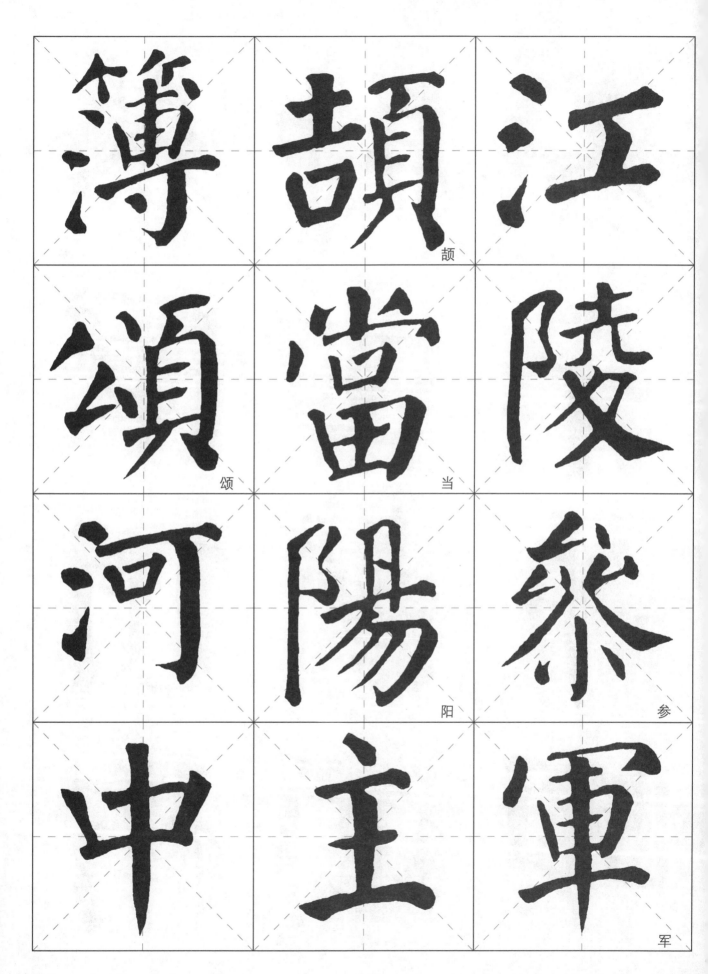

簿

頡

江

頌

當

陵

河

陽

參

中

主

軍

左尉㸐

千主軍

牛簿頂

頤顤衛

参　軍　顶　颐　愿　卫

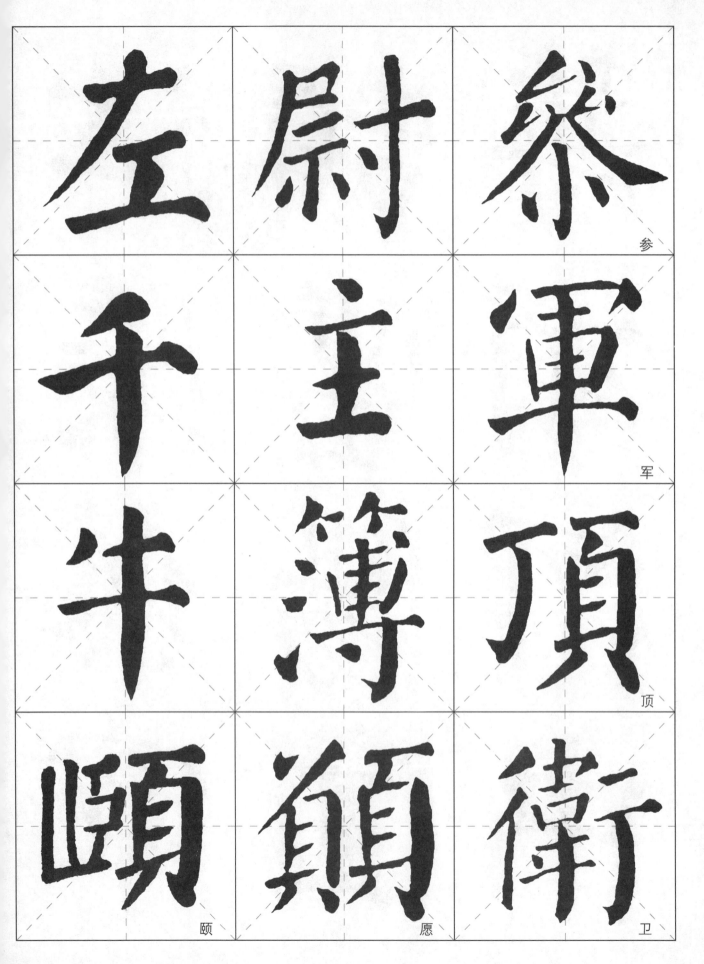

116

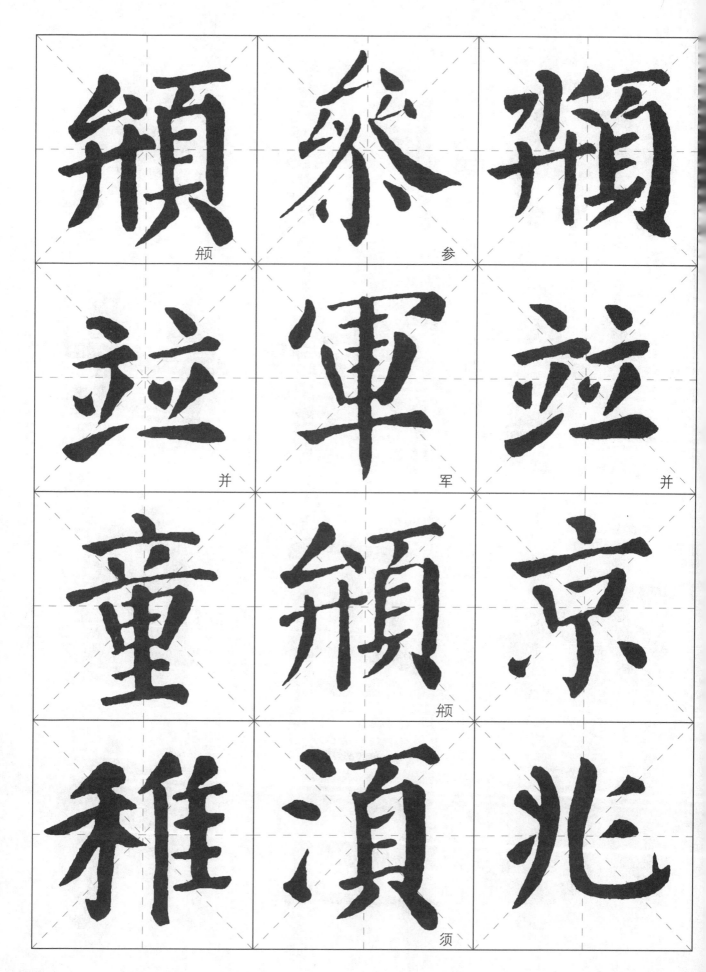

頍　　　参　　　頧

并　　　军　　　并

童　　　頠　　　京

稚　　　湏　　　兆

頠　　　须

117

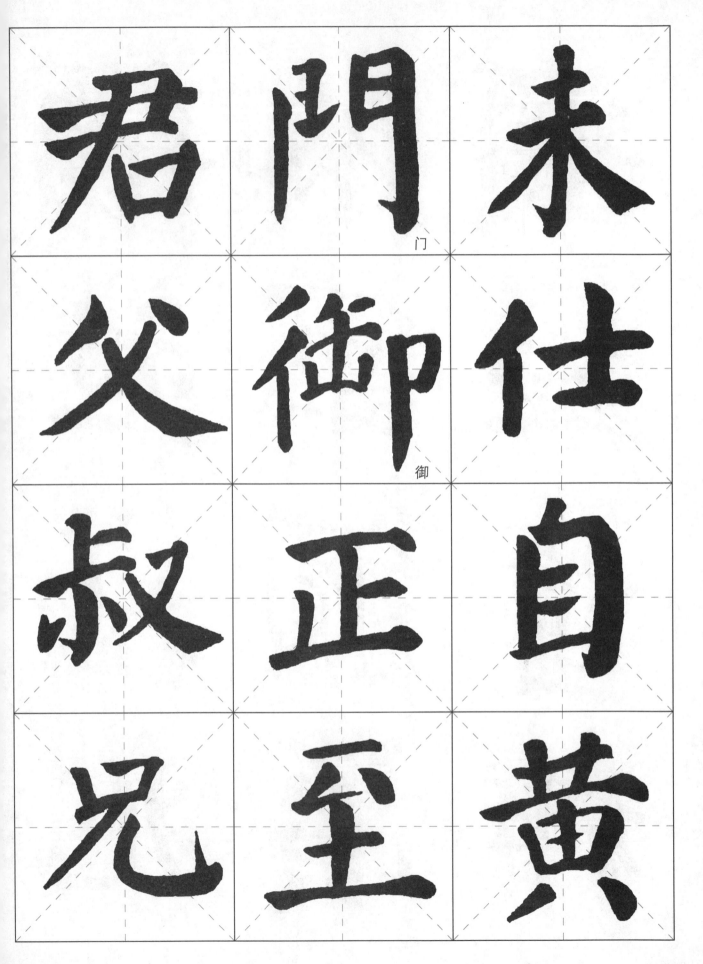

君 門 未

父 御 仕

叔 正 自

兄 至 黄

门

御

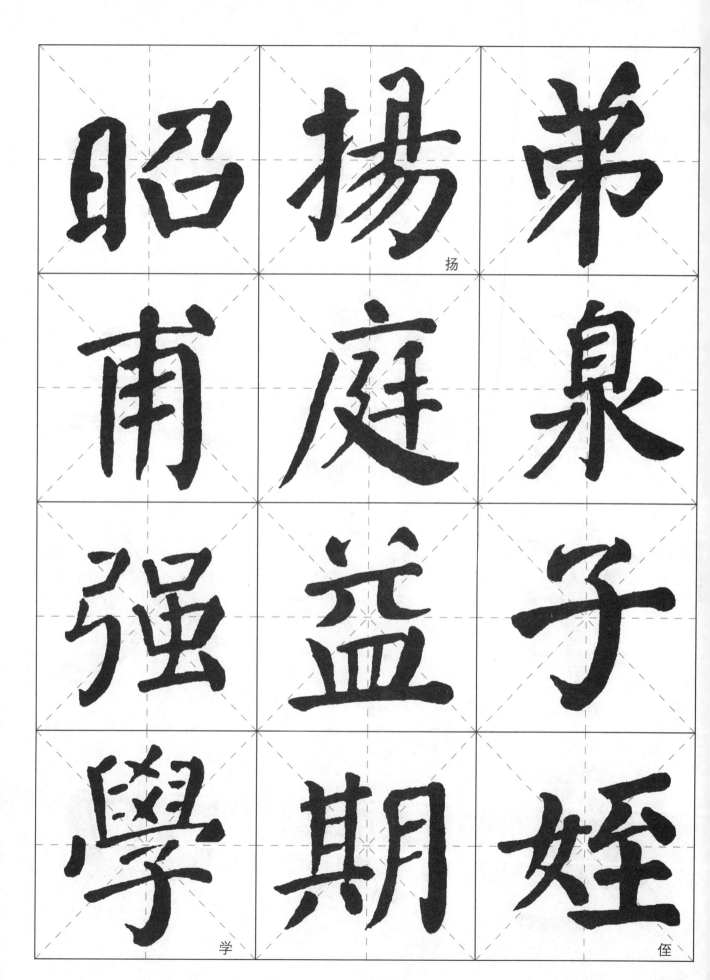

昭 扬 弟
甫 庭 泉
强 益 子
學 期 姪

扬 学 侄

119

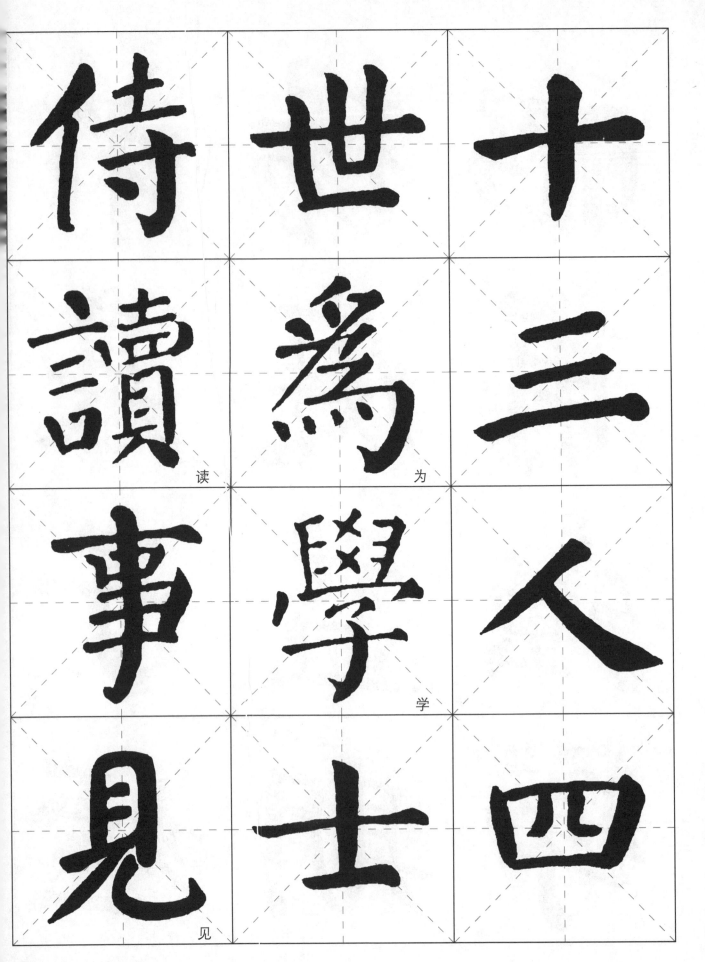

侍 世 十

讀 為 三
读 为

事 學 人
　 学

見 士 四
见

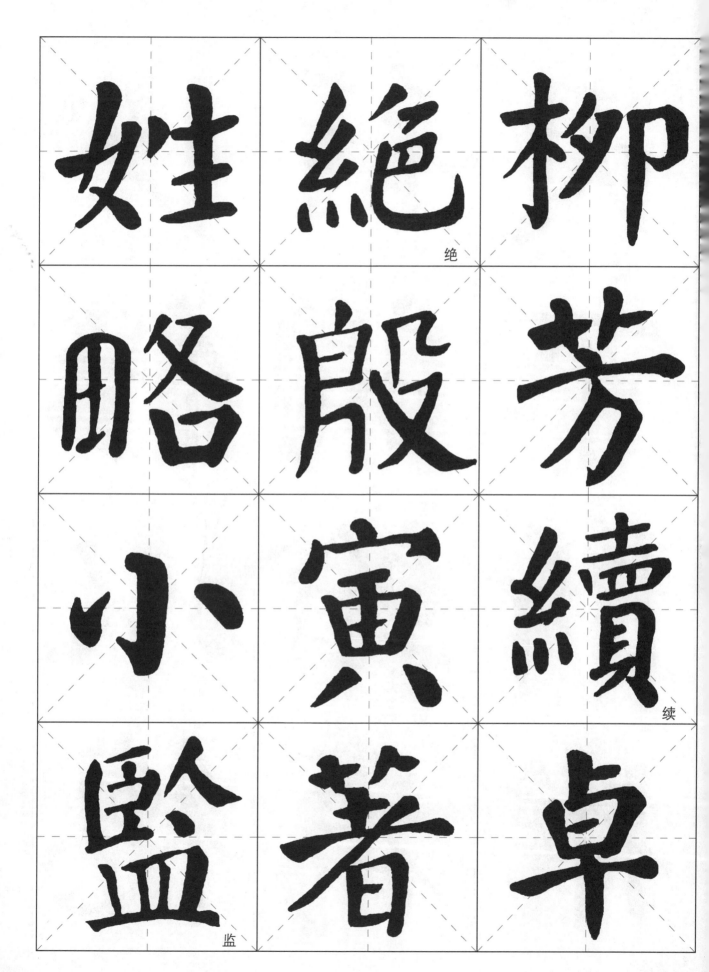

姓 絕 柳

略 殷 芳

小 寅 續

監 著 卓

天行少

下詞保

所翰以

推爲德

词

为

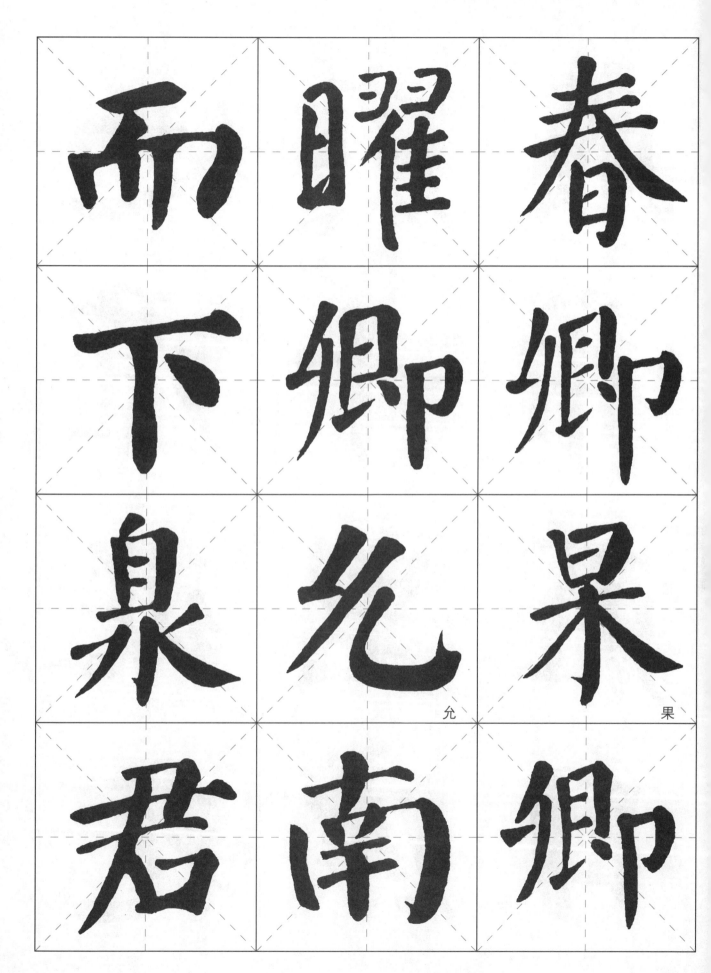

而 曜 春

下 鄉 卿

泉 允 杲
允 果

君 南 鄉

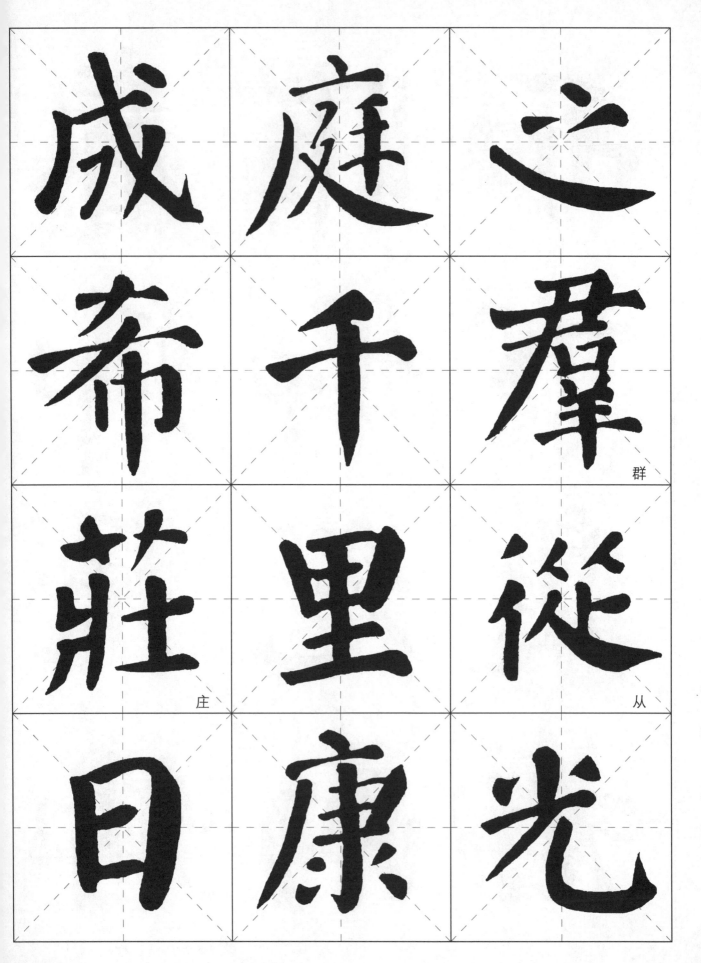

成 庭 之

希 千 羣
群

莊 里 從
庄 从

日 康 光

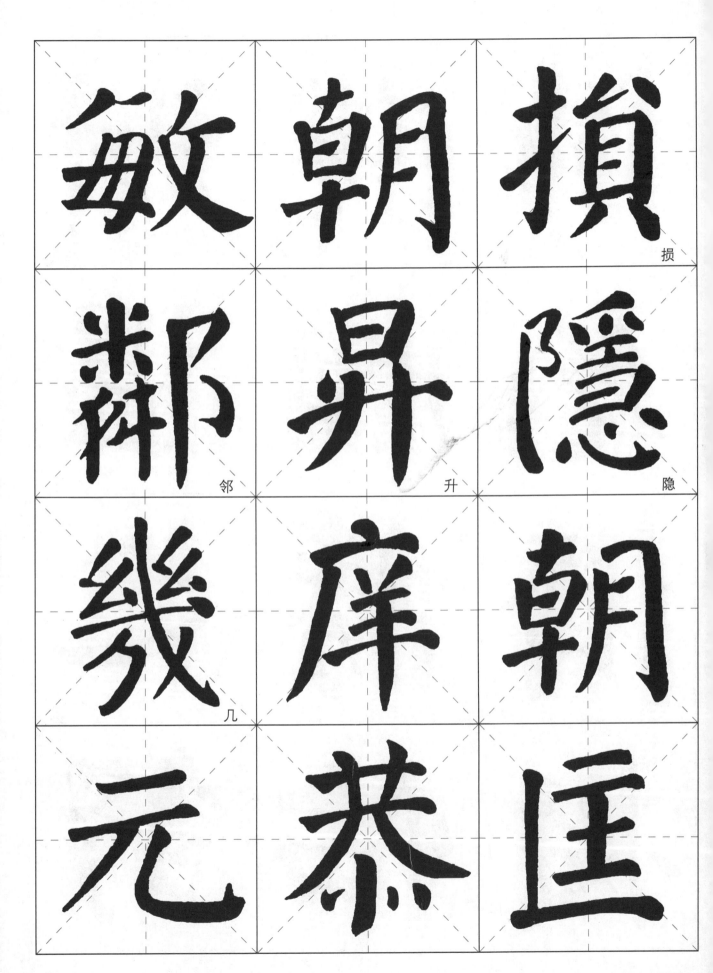

敏　朝　搉　损

鄰　升　隱
邻　升　隐

幾　庠　朝
几

元　恭　匡

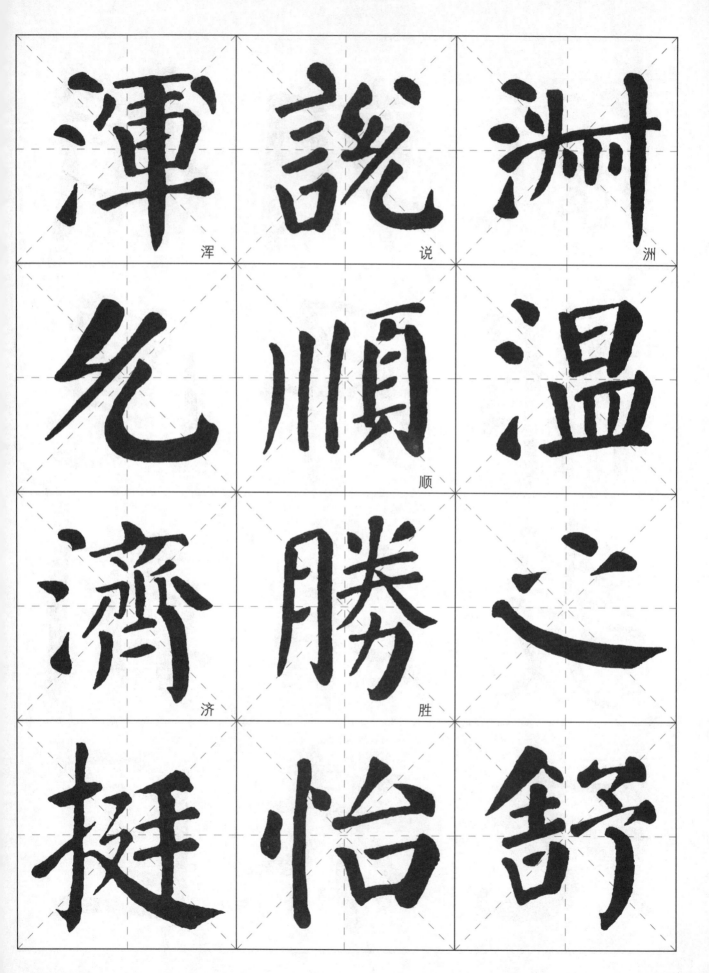

渾

说

洲

顺

温

济

胜

之

挺

怡

舒

著多式

述以宣

學名韶
学

業德等
业

代謂之　儒林故當　文翰交映

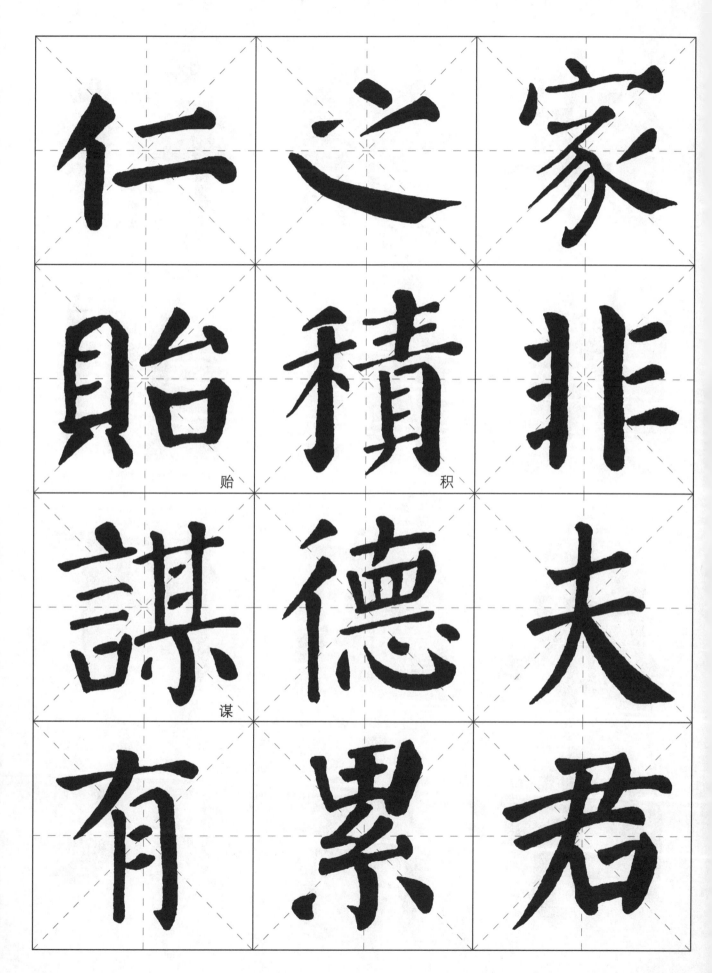

仁 之 家

貽 積 非

謀 德 夫

有 累 君

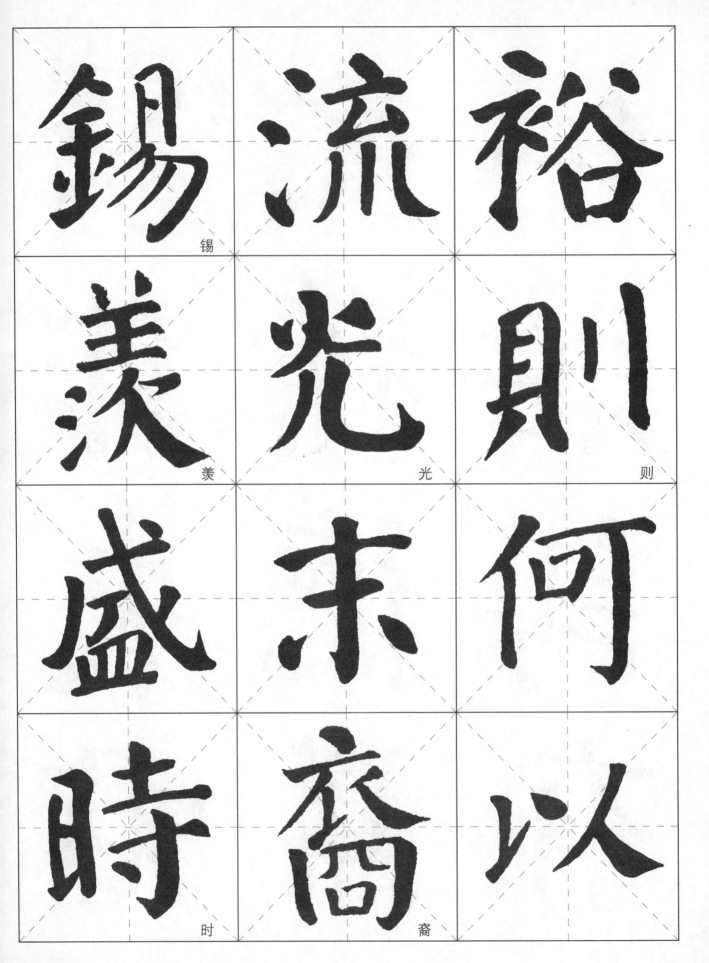

錫

羡

盛

時

流

光

未

裔

裕

則

何

以

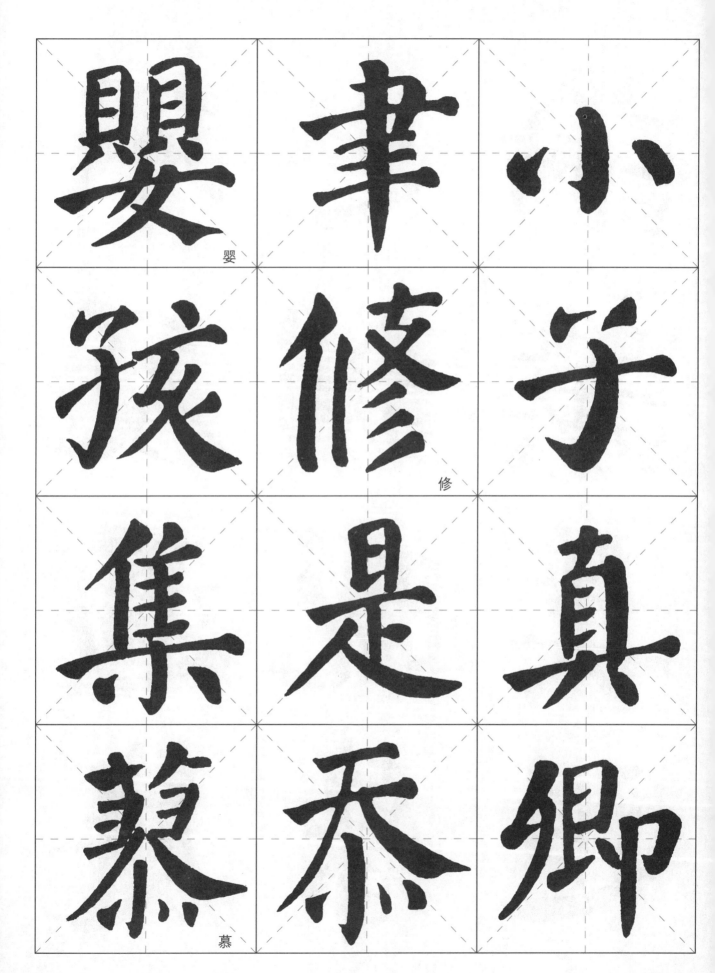

嬰

修

慕

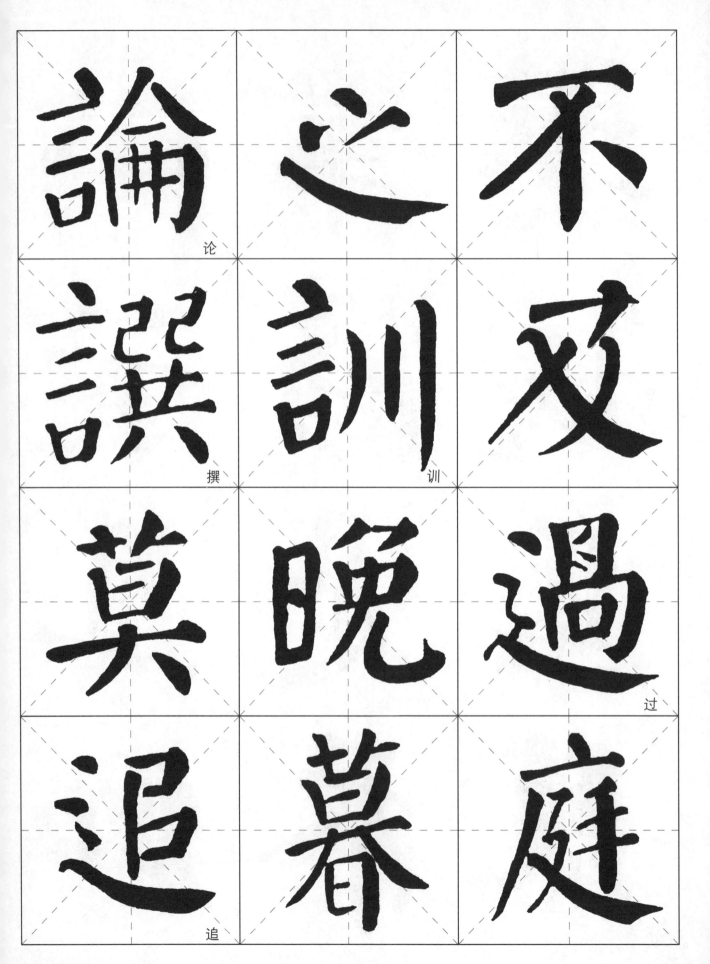

論 _论

之

不

譔 _撰

訓 _训

叉

莫

晚

過 _过

追 _追

暮

庭

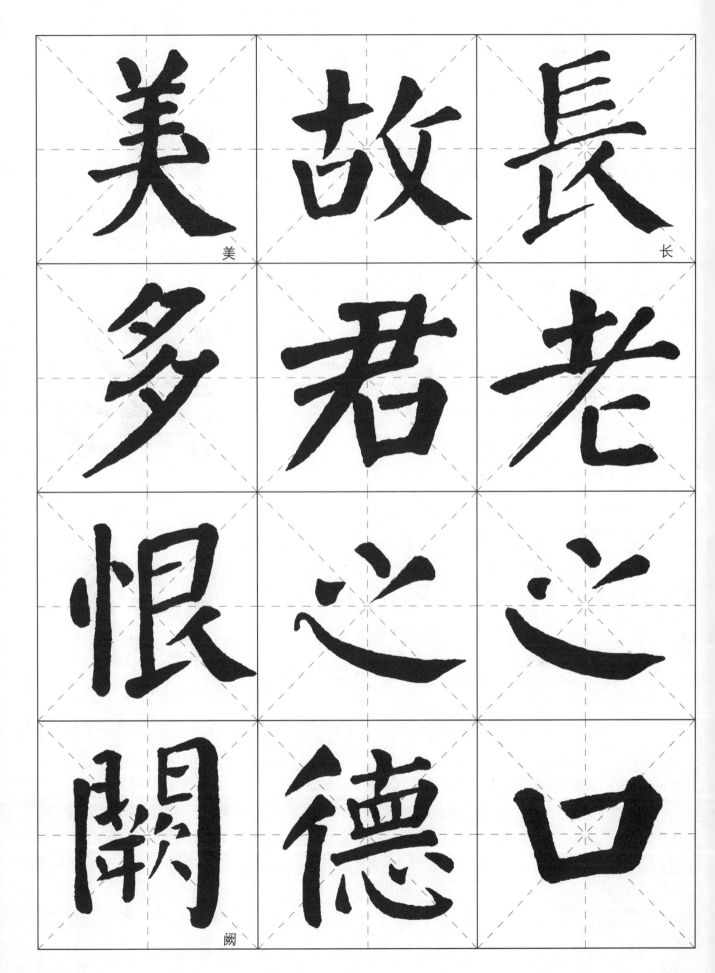

美　故　長
多　君　老
恨　之　之
闕　德　口

遺_遗

銘_铭

曰